宣紙古今

高莽棠

——

著

中華書局

西漢・懸泉置帶有文字的麻紙殘片

西漢・放馬灘繪有地圖的麻紙殘片

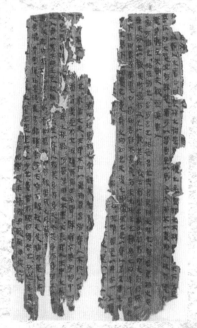

西漢・《老子》甲本帛書

魏晉砑光紙

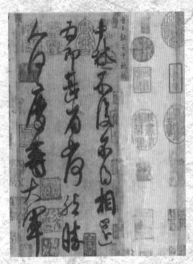

晉·王獻之《中秋帖》 竹紙

隋·智永《千字文》 白麻紙

晉·王珣《伯遠帖》 藤紙

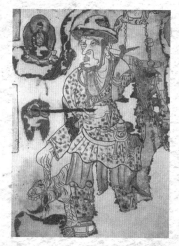

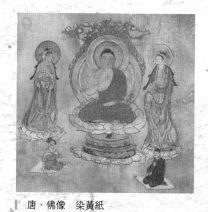

唐·佛像　染黃紙

唐·《行腳僧圖》　凝霜紙

唐·《金剛經》版畫　楮麻紙

五代·《寶篋印陀羅尼經》　經卷紙

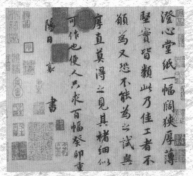

北宋 · 蔡襄《澄心堂帖》 澄心堂紙

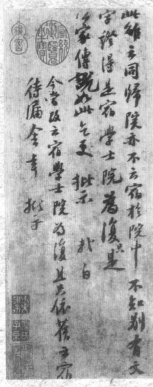

北宋 · 蘇軾《歸院帖》 竹紙

宋版《新編方輿勝覽》 稻麥稈紙

宋 ·《二經同卷》 金粟山藏經紙

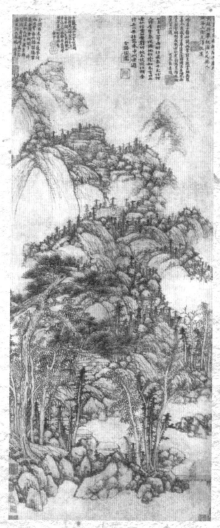

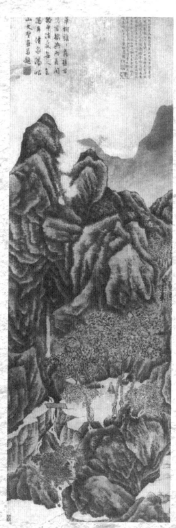

元·黃公望《丹崖玉樹圖》 皮棉料紙　　　　　明·文徵明《山水圖》 涇縣連四紙

清·《御製千尺雪得句》 五色粉蠟箋

清·康熙御筆　貢宣皮紙

清·雍正《欽定古今圖
書集成》 連史紙

清·乾隆《文房肆考圖說》
羅紋紙

清・陸恢跋《董美人墓志》
毛六吉紙

清・光緒　貢宣

清　萬年紅防蛀紙

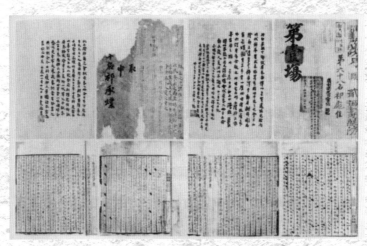

試卷紙

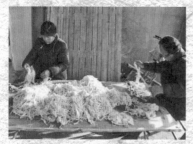

揀選皮料

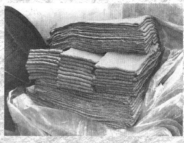

皮料成品

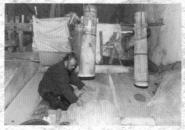

碓舂料操作

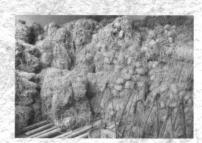

燎草料

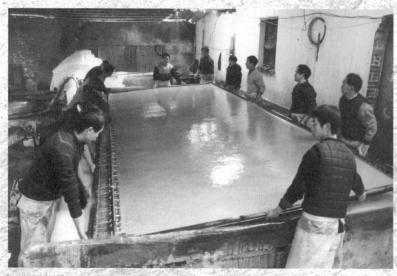

丈匹紙抄造

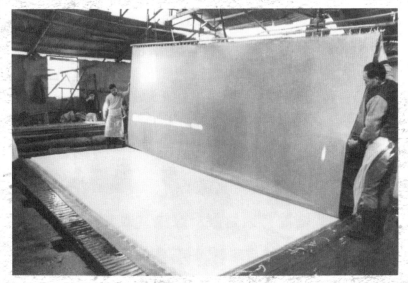

手工丈匹宣抄造工藝

壓榨工藝

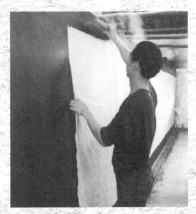

焙牆焙紙

归寿千年

墨韵第四爱

一千九百八十年六月十六日参观

泾县宣纸厂

刘海粟

年方八五

前言

　　國寶宣紙，人類遺產，中國特有，始於唐代，產於涇縣。宣紙是中國傳統書寫繪畫不可或缺的重要載體，是珍貴古籍善本保存傳世的最佳材料，是古代造紙術手工技藝傳承於世的最典型代表，迄今已有一千五百餘年的悠久歷史，被譽為「紙壽千年，墨潤萬變」而馳名中外。二〇〇六年「宣紙傳統製作技藝」成功入選國家級首批「非物質文化遺產代表作名錄」，二〇〇九年又成功入選聯合國「人類非物質文化遺產代表作名錄」。

　　宣紙，是我國古代勞動人民在長期的生產活動中，不斷發明、創造出來的一種獨特的手工藝品，是祖國文化的寶貴遺產，珍貴的「文房四寶」之首。故郭沫若一九六四年親筆為宣紙題詞讚道：「宣紙是中國勞動人民所發明的藝術創造，中國的書法和繪畫離了它，便無從表達藝術的妙味。」

　　宣紙是專供我國傳統書寫繪畫而用的一種最優良的手工紙張，產於安徽省涇縣境內。據《舊唐書·地理志》記載，唐代改

宣城郡為宣州，當塗、涇縣、南陵、太平、寧國等縣皆屬宣州總管府管轄。涇縣所產紙張，又集中於宣州府集散，故因地得名曰「宣紙」，即宣州府管轄之地所產佳紙之稱。

宣紙的史籍記載，最早見於唐代。據《新唐書》、《舊唐書》、《唐六典》、唐《元和郡圖志》、《通典》和《唐國史補》等史書記載，宣紙在唐代就已被列為貢品、御用紙，地方官年年用以獻奉朝廷，被譽為「紙壽千年」而古今傳頌。「宣紙」一詞最早出現於晚唐張彥遠著的《歷代名畫記》一書，他在卷二〈論畫體工用拓寫〉中寫道：「好事家宜置宣紙百幅，用法蠟之，以備摹寫。」此後，歷朝歷代對宣紙的記載及讚譽甚多。

宣紙歷史悠久、技藝精湛，首先取決於獨特的生產原料。宣紙主要採用生長在皖南山區的青檀樹枝的韌皮和沙田長杆稻草為原料，經過精心加工製作而成。在造紙業中，一種產品同時採取兩種長短不同植物的纖維 —— 草類植物短纖維和韌皮類植物長纖維 —— 作為生產的原料交織於一起，這在世界紙張抄造中亦屬少見。故宣紙之所以具有紙質柔韌、潔白潤滑、細膩勻整、色澤耐久等特點，與其所採用的獨特原料密切相關。

其次是因其奇特的加工方法，宣紙生產抄造過程全部採用手工操作，程序複雜，工序繁多，史稱「日月光華，水火濟濟」。就其傳統生產工藝，皮料製造過程共分五個階段四十三道工序，草料製造過程共分四個階段三十七道工序，配料過程分為四道工序，製漿過程分為六道工序，最後是整理包裝成品。一般來說，生產一張傳統優質宣紙，從原料加工到成品出廠，需一至二年時間，經過十八道手工工序和一百多道不同的操作過程精作製成。

最後是其神奇的潤墨特色，宣紙特性較多，墨潤於紙，變化無窮，主要特徵之一是有極強的吸附性能，墨粒於紙能形成自然斑斕的色彩，即通常所說的焦、濃、淡、枯、濕五種墨色，為國內外其他紙張所不及；二是紙張着墨後變形性小，書畫後紙張不皺不拱，勻整耐久，百折無損；三是有較長的紙張壽命性能，不易老化變色，具有保持千百年而無損的藝術價值。宣紙最大的特性為其神妙的潤墨性能，即一筆落紙，「五色墨彩」躍然而顯，無論是潑墨、破墨、積墨、水暈和墨跡，皆能體現獨特無比的韻味。

　　宣紙藝術自唐代問世以來，一直備受社會各界名流的關注。宋、元時期，宣紙藝術得到進一步發展，不僅品種增多，產地擴大，紙質也達到「色理膩白，質性軟弱，既光且堅」，「細薄光潤，為一時之甲」。在明代，由於水墨寫意畫的發展，宣紙藝術的運用手法又推到了一個新的階段。明末吳景旭在《歷代詩話》中讚道：宣紙此時已達到「至薄能堅，至厚能膩，箋色古光，文藻精細」的藝術境界。清代是我國宣紙業發展的鼎盛時期，紙坊遍及皖南各地。抗戰前夕，宣紙業進入黃金時期，據調查統計：涇縣當時共有槽戶四十餘家，紙槽一百一十四簾，直接和間接從事宣紙業生產的人員達到二萬五千人左右。一九一五年，涇縣小嶺曹義發桃記宣紙在巴拿馬太平洋國際博覽會上獲金獎。一九三五年，涇縣「汪六吉」宣紙在倫敦國際博覽會上獲金獎。但是，抗戰爆發至建國前夕，由於時局動盪不安，產品銷售受阻，宣紙業遇到瀕臨絕境的厄運。因此，宣紙業的興與衰，與其所處的社會政治背景密切相關，時興則紙興，時衰則紙衰。

一九四九年以來，隨着國內政治社會生活的安定，人民文化藝術生活和社會事業的蓬勃興起，宣紙業才又恢復了生機，走上了有組織、有計劃的發展軌道。改革開放將宣紙業又推向一個全新發展的黃金時期，宣紙產品由二十餘種擴展到生熟宣紙一百五十餘種。

紅星牌宣紙產品先後於一九七九年、一九八四年和一九八九年三次榮獲國家質量金獎。一些失傳百年之久的稀有宣紙珍貴品種，如「露皇宣」、「白鹿宣」、「尺屏宣」等相繼恢復生產。這不僅有力地促進宣紙產品質量不斷提高，而且也鍛煉和造就出一大批宣紙業的新生力量，使宣紙業的優良傳統技藝得以進一步鞏固、傳播、繼承和發揚。一九九三年十月，涇縣為推動和促進宣紙業的快速發展，成功地舉辦了首屆國際宣紙藝術節。二○○一年五月二十一日，江澤民親臨涇縣宣紙廠視察時強調，宣紙生產是祖國優秀傳統文化中的一種獨特技藝，絕對不能失傳，一定要代代相傳，永遠傳下去；並題詞讚道：「傳承優秀文化，弘揚中華文明。」

中國宣紙由於產地環境得天獨厚，加上選擇原料嚴格、處理條件緩和、加工步驟精細、膠汁使用得法、抄造技術嫻熟、曬紙手藝高超、剪紙錯落有致，故產品優良、質地綿韌、顏色白雅、光澤鮮艷、經久不衰、不蛀不腐而妍妙輝光、馳名中外、譽滿全球。中國宣紙不僅是歷代書畫家最理想的工具之一，也是唯一能充分表達藝術妙味的最佳紙張，被近代大畫家張大千稱之為「居文房之首」。

本書不僅對宣傳宣紙藝術、追尋宣紙根源、傳承宣紙技藝、

促進宣紙產業的進一步發展和壯大具有一定的積極意義，而且對傳統書畫藝術的繁榮也具有一定的推動作用，更是對社會各界熟悉宣紙、感悟宣紙、使用宣紙、珍惜宣紙、拓展宣紙使用領域產生一定的影響。

吳世新

涇縣中國宣紙協會常務副會長兼秘書長、
《中國宣紙》雜誌主編

序

一

吾國有史以來之文化藝術，賴紙以延續，實祖先之智慧，其功上照燭三才，下明示萬物，順而三才生化無數文化巨匠，萬物通神昌明一切教化，均紙之德也。故紙為人類歷史第一重要發明，尤以宣紙更是中國書畫不可缺少之載體。唐張彥遠已有著錄，其淵源乃可上溯至東漢之蔡侯紙，真可謂淵源流長矣。其後歷代不乏論述，前代名家如張大千、啓功輩均極留心宣紙之製作，故書畫家不可須臾離之也。

高君茀棠素工書畫，與閒筆硯交近廿年，其於筆耕之餘復究心文房工史於宣紙一道，尤多心得，蓋於文獻記述之外尤重工匠之實踐經驗及當地之口頭資料。近日著有《宣紙古今》一書，從流溯源每發前人所未見，其尤足貴者，於前人著述之舛誤亦多所釐正，以裨學者，一卷在手乃宣紙之淵源、古今之流變、不同之製作工藝及性能特色皆可了然於胸，而應之於手矣。誠書畫家與愛好者不可不讀之書也。披覽一過，略綴要言，以志先睹之快也！

丁承運

辛卯初秋夷門琴士

序二

　　鄭州人買宣紙超過了北京和上海，安徽人賣宣紙自然也成就了歷史上徽、豫通商貿易從未有過的像今天這樣的繁榮局面，僅大學路古玩城一處，徽商入駐就有近五百戶之多。

　　在鄭州和宣紙打交道的有三種人，其中不乏名人。一是來自安徽經營宣紙的徽商們，二是善題匾額的夏京州和老花鳥畫家楊育智先生，因為他們代表着這樣一個群體——即使已經擁有整架、整櫃甚至整屋的老宣紙，但也決不放過零星再買幾刀好宣紙的機會。這其中還包括像周邊城市的著名古琴家、書家——武漢音樂學院的丁承運教授，他每來鄭返親，必要光顧鄭州各大宣紙店傾囊將金幣換成宣紙。第三種人即本書之編著者高茀棠先生，他不僅像丁、夏二位一樣鍾情於買宣紙、藏宣紙，還親臨涇縣各家造紙廠，廣交名工巧匠，遍訪造紙專家，並為宣紙著書立說、繪圖刻鶴。

　　十幾年前我見到他為人祝壽，所書中堂對聯，其黑大圓亮、中正堂皇的榜書及精透圓熟的行書邊款透出明清館閣體的那種絹整細密，懸於古式條案之上很是貼切莊重。當時以為作者定是耄年大家，面晤時才驚訝若此飄然美髯之高子卻還未過不惑之年。

高子者名棣亭，字莿棠，號焱公，其名甚合，如稱高君，只是喚名稱其高君子未免不合古法，稱高子既能和古代名士之稱，讀之也朗朗上口，如吾稱李子，便屬效顰之舉，令人啼笑皆非。不只是名稱高古，莿棠書畫之高古、行文之高古，同是我等所不及，如遇現代水墨或各類獲獎專業戶及現代書體他必定予以嗤鼻。莿棠愛紙，其書房一般是不許他人進入的，偶爾從他出入的側縫觀之，裏面宣紙架充其壁滿滿當當，其中古墨朱砂之香，飄逸而出。

莿棠善工、尚工，繼而暫擱書畫之淺，著述工史不遺餘力，通宵達旦，繪製歷代紙工辛勞之態，呈現出細緻入微之用心，讀其是作可謂洋洋大觀，引經據典，旁徵博引，查史求實。

此書的出版不僅為宣紙界之慶事，更為書朋畫友們展示其作品中可讀、可用、可賞、可藏的又一部力作。

李伯建
辛卯暮秋於十圖齋

目錄

第一章　無紙時代的文字載體

上古時代，我們的祖先為了記錄日常事務，採用結繩、甲骨契刻、青銅鑄文等方式進行記事和交流，因此這種形式就成為了早期的文字載體，承擔了記錄歷史的重任。

春秋時，孔子周遊列國，傳播儒學思想，並採訪散佚，網羅遺文，以述前史，實簡牘之功。戰國惠子干謁諸侯，以五車載書，秦始皇批閱奏摺，每天看簡牘一石（秦一石為一百二十斤，約今五十多斤），亦簡牘之功。在紙未出現之前，簡牘為當時最重要的書寫材料，人們作書閱文皆於簡牘之上。

考古史上最早成文的載體，是殷商時代的甲骨文，大約始於公元前十四世紀。商朝末年，周武王伐紂，殷都在這場兵燹之災中變為廢墟，通行了兩個半世紀的甲骨文也被埋於地下三千多年，不為人知；至十九世紀後期，被安陽農民在耕作時偶然發現，遂為天下關注。在這些古老的文字中，我們將目光轉移到甲骨文字的「典」、「冊」二字，冊字從外形上看就像是用繩串起來的簡書，典字更像几案上擺放的簡冊。《尚書‧多士篇》載周公對殷人之後謂：「惟殷先人，有典有冊，殷革夏命。」從這二字的象形性說明中國早期文字在甲骨文之前未必是寫在龜甲上，而極有可能是寫於木條、玉版或石片上，但在殷商時期，是否真有簡牘，史無定論。在西周的金文中亦不乏出現典、冊二字，周代的簡策多

用於對周王的命令、訓誥、祝禱、法律等重要內容的記錄，而此時典、冊就有可能與簡牘有關了。以《考工記》論：「築氏為削，長尺博寸，合六而成規。」「削」是削竹木簡的一種工具，《考工記》作於周初，而證商周前雖以鑄刻為之，亦可能簡牘並存，但由於年代久遠，故殷周簡牘不復存焉。

戰國時期思想家墨子（約前四六八—約前三七六年）在其著作中列舉古文字的多種載體，《墨子‧明思》下篇云：「古者聖王必以鬼神為其務，鬼神厚矣。又恐後世子孫不能知也，故書之竹帛，傳遺後世子孫。咸恐其腐蠹絕滅，後世子孫不得而記，故琢之盤盂，鏤之金石，以重之。」墨子所說的「竹帛」，指的是竹簡和縑帛，它是自春秋戰國至秦漢時期的主要書寫載體。甲骨文與金文為鑄刻之物，是不能稱為書寫材料的，而竹帛是用毛筆直接書寫其上，與後來出現的紙運用方式相同，故竹帛當為中國最早的書寫材料。《墨子》又云：「殺其民人，取其牛馬、粟米、貨財，則書之於竹帛。」《漢書》曰：「諷誦《詩》、《書》百家之言，不可勝數，著於竹帛。」也就是說簡帛最早始於西周後期至春秋，最遲不晚於戰國（帛是絲織品的統稱，於其上寫字為帛書，作畫則稱帛畫），以竹木為書者，小的稱為簡或畢。毛傳：「簡書，戒命也。」《詩經‧小雅》：「畏此簡書。」孔疏：「古者無紙，有事書之於簡，謂之簡書。」《爾雅‧釋器》：「簡謂之畢。」再小的稱之為牘札或牒。《史記‧司馬相如列傳》：「上許，令尚書給筆札。」《漢書‧路溫舒傳》：「截以為牒。」師古曰：「小簡曰牒。」《史記補傳》：「朔初入長安，至公車上書，凡用三千奏牘。」《漢書‧外戚傳》：「手書對牘背。」又〈周勃傳〉：「乃書牘背示之曰：『以公主為證』。」《說文》釋札：「牒也。」《徐曰》：「牒亦木牘

也。」其大者稱為方或策。《孟子》曰:「吾於武成,取二三策而已矣。」《中庸》曰:「文武之政,布在方策。」蔡邕《獨斷》釋:「策者,簡也。單執一札,謂之為簡;連編諸簡,謂之為策(策通冊)。」故畢與簡同,札、牒與牘同,方與策同。凡書字有多有少,一行可盡,書於簡;數行可盡,書於方;方不能容者,乃書於策。杜預〈左氏序〉:「大事書之於策,小事簡牘而已。」孔疏云:「策者,冊也,連篇於簡為之。」簡又分竹簡和木簡兩種,南方盛產竹,則多用竹簡,如湖南長沙馬王堆、湖北雲夢睡虎地、湖北曾侯乙等墓出土均為竹簡;北方木多,故多用木簡,如甘肅敦煌、酒泉、居延及新疆等地出土了大量的木簡。簡牘的長短亦是有制度所定。最長者為三尺,用於律令,《漢書·朱博傳》載:「如太守漢吏,奉三尺律令以從事耳。」〈杜周傳〉載:「客有謂周曰:『君為天下決平,不循三尺法,專以人主意指為獄,獄者固如是乎?』周曰:『三尺安出哉?前主所是著為律,後主所是疏為令,當時為是,何古之法乎!』」《後漢書·周磐傳》:「編二尺四寸簡,寫《堯典》一篇。」〈曹褒傳〉:「撰次天子至於庶人冠婚吉凶終始制度,以為百五十篇,寫以二尺四寸簡。」故寫史、經書、傳、吉凶事多為二尺四寸。一般簡牘則長尾一尺,可見當時簡的長短要求非常嚴格,不允許隨意增減,如有需要,足可加寬,以增加其行數,《漢制度》載:「三公以罪免亦賜策,而以隸書,用尺一木,兩行。」

　　簡牘書曾經對中國書籍和文化的保存與傳承產生了重要和深遠的影響,它是中國書籍的始祖,中國文字的書寫方式和順序即起源於此。簡牘記錄的內容大多為官府文書、法律典章、曆書、私人信函、辭書、醫方、哲學文化等,其文字書寫多是用毛筆蘸

漆為墨而書。何以用漆而不用墨？是因為竹簡光滑，而墨易順竹木紋理流動，且附着力不夠，乾後易脫落，故必以漆書。《後漢・杜林傳》：「林前於西州得漆書《古文尚書》一卷。」又《呂強傳》：「至有行賂定蘭台漆書經字，以合其私文者。」但古人亦有稱漆為墨者，《管子》：「於是令百官有司，削方墨筆。」莊子曰：「舐筆和墨。」《韓詩外傳》：「墨筆操牘。」以上言墨，實指漆也。清末學者尚秉和謂：「凡所謂墨，皆漆也。然不曰漆而曰墨，殆於漆之中加以黑色，俾字亦顯明也。然摩挲久則仍滅，故孔子讀《易》有『漆書三滅』之語也。」東漢時雖已出現了紙，但數量少而不乏用竹簡者，因此漆墨仍然沿用，至晉代廢簡後，才改用煙墨。簡牘有一面書寫的，也有兩面書寫的。如遇錯字筆誤處，就用校錯刀刮去，重新填寫。《漢書・郅都傳》：「臨江王欲得刀筆為書謝上。」〈原涉傳〉：「削牘為疏。」〈朱博傳〉：「與筆札使自記，……功曹惶怖，具自疏奸臧，大小不敢隱。博知其對以實，乃令就席，受救自改而已。投刀使削所記。」〈孔光傳〉：「時有所言，輒削草稿。」以上足以印證刀筆並用，刀乃專供筆誤時刪削之用，與周以前以刀在器物上刻字者不同。《史記・汲黯傳》：「天下謂刀筆吏不可以為公卿。」故古時刀筆與簡牘相得益彰。

作為書寫材料，簡牘的缺點是笨重，不宜展示和攜帶，又受書寫空間的限制，如書寫鴻篇巨制，尤為不便，更不可能用於繪畫或製圖。大約公元前六、七世紀時，人們開始採用縑帛作為書寫材料。縑帛的優點是質輕而平滑，尺幅可根據書寫內容而隨意剪裁，但縑帛價高，製作難度大，不易普及。兩者均不利於在社會上通行。多少年來人們一直思考和探索，企盼能有一種輕便而又實用的書寫材料誕生，給人類帶來文字書寫上的真正解放。

紙的起源說與考古發現

一、蔡倫造紙說

有一天紙終於誕生了，它成為我國古代科學技術上的四大發明之一，也是中華文明對世界科學文化發展的最重要貢獻。它從簡帛那裏接過了記錄歷史的使命，它是人類進步的象徵。

然而紙產生的具體年代撲朔迷離，眾多學者莫衷一是。畢竟那個年代離我們太遙遠了，因此人們只能從一些史料記載中尋找它的大概年代。如《後漢書》：「自古書契多編以竹簡，其用縑帛者謂之為紙，縑貴而簡重，並不便於人。倫乃造意，用樹膚、麻頭及敝布、漁網以為紙，元興元年奏上之，帝善其能，自是莫不從用焉。」《東觀漢記》載：「黃門蔡倫，字敬仲，桂陽人也，為中常侍，有才學，盡忠重慎。……典作尚方，造意用樹皮及敝布、魚網作紙，元興元年奏上之，帝善其能，自是莫不用，天下咸稱蔡侯紙。」「造意」即首造之意。唐人徐堅在《初學記》中說：「倫搗故漁網作紙，名網紙。」從以上文字可知，造紙術應是蔡倫於東漢元興元年（公元一〇五年）發明。蔡倫發明造紙術不僅是有關造紙術起源的學術問題，更是自漢代以後至今幾乎是家喻戶曉、婦孺皆知的歷史常識了。

蔡倫（公元六一－一二一年），字敬仲，東漢桂陽郡耒陽（今

湖南耒陽市）人。自幼聰慧過人，然家境貧寒，年約十四歲入宮為宦，其後數年不受重用，到十八歲那年才被提拔為小黃門。東漢和帝永元元年（公元八九年）提升為中常侍，負責傳達皇帝詔令及管理文書。永元九年（公元九七年）任掌管製造御用器物的尚方令。當時鄧皇后大力提倡節儉，對蔡倫產生極大影響，他決心製造一種方便、實用且價廉物美的紙。他學習與研究民間絮紙製造的過程和前人粗麻紙的造紙法，對其製作工藝加以改進，利用樹皮、麻頭、碎布、破漁網等易得的多纖維物質作原料，並發明了竹簾抄紙和定型乾燥法，終於在元興元年製成了一種質地精良、物美價廉的紙。他將第一批監製的紙獻給朝廷，受到稱美，漢和帝詔令天下推廣其造紙方法。於是蔡倫造紙便盛傳於世，人們把這種紙稱為「蔡侯紙」。安帝元初元年（公元一一四年）封蔡倫為龍亭侯。現今陝南的洋縣，即為蔡倫當年封地和造紙地，其西門外紙坊街至今還保留着造紙處古跡。縣東約二十里，坐落有蔡倫墓，縣東十里有漢龍亭舊址。

　　蔡倫以前的民間造紙原料主要採用麻料，這種麻原料的製作應早在先秦之前就已出現，《詩經・陳風・東門之池》就有「東門之池，可以漚麻……東門之池，可以漚苧」的詩句，而在睡虎地秦墓中出土的《日書》簡文中，已出現帶有「糸」的「紙」字。《詩經》提到的漚麻僅用於禦寒之衣，而秦簡「紙」字的出現又說明了甚麼？難道也是包裹物品或作禦寒之衣嗎？但是否與書寫有關，因無記載與實物出土，故不得而知。但無論如何，它們的用途與蔡侯紙應有較大區別，而在提取纖維的工藝上則與蔡侯紙有一定的相近處，均採用脫膠、漚漬等技術，但製作極為原始，前者在製漿上採用石灰水，所製紙色澤暗黃，質地較硬；蔡倫造紙

除繼承原先部分工藝外，更主要是對原料的改變，首用樹皮作主料（蔡倫造紙所採用的樹皮原料應屬構樹皮，因陝南盛產構樹，這種樹與南方所稱之穀樹同科，為桑料楮皮），經蔡倫改良後的基本過程是：把漁網、麻頭、破布、樹皮等原料先用清水浸，然後用斧頭切碎，浸漬漚製。再用草木灰水浸透，並加以蒸煮。後再用清水漂洗搗碎，用水配成紙漿，然後用細竹簾抄取紙漿，經脫水、乾燥、晾乾而成。這樣生產出來的紙雜質少、柔韌性強，其色淨白易於書寫。這一過程較之蔡倫前的民間造紙有三點變化：一是選紙原料拓寬；二是造紙過程增加，分工更為專業化；三是用草木灰水取代石灰水，其鹼性更強，造出的紙顏色更白。

二、關於紙的界定與考古發現

以上情況見於文獻記載，故史有定論。儘管如此，關於「蔡倫發明的造紙術」或「蔡倫之前沒有紙」的說法並未得到學者專家的普遍認同。最早的依據是《後漢書》所載：「是時，方國貢獻，競求珍麗之物。自后即位，悉令禁絕，歲時但供紙、墨而已。」這一記載的時間為鄧綏被立為皇后，即永元十四年（公元一〇二年），比蔡倫造紙的時間早了三年，因此在唐宋時的文獻中，就有人曾大膽提出，蔡倫之前就有紙，他只是精工於前人而已，如唐張懷瓘《書斷》卷下稱：「漢興，用紙代簡，至和帝時，蔡倫工為之，而子邑尤得其妙。」其意是，漢興時，人民漸廢簡冊，而用紙代之；到了漢和帝時，蔡倫造紙精益求精，而左伯造的紙又能在蔡倫造紙的基礎上更加精妙。南宋陳槱在《負暄野錄》

稱：「蓋紙舊亦有之，特蔡倫善造爾，非創也。」南宋史繩祖在《學齋拈筆》中更為直言：「紙筆不始於蔡倫、蒙恬，……謂蒙恬造筆，蔡倫造紙，皆未必然……但蔡、蒙所造，精工於前世則有之，謂紙筆始於此二人則不可也。」但綜合《後漢書》所載，一個至關重要的問題出現了，前載「其用縑帛者謂之紙」，說明縑帛當時亦用紙名，後載「歲時但供紙、墨而已」，是不是這種紙就是上面提到的縑帛呢？由於缺乏相應的證據，這一觀點足足沉默了近千年，亦可說是千古之謎。

直到二十世紀初，隨着大量考古的發現，學術界開始震驚了，從此關於是否蔡倫發明造紙術的學術爭鳴接連不斷，有質疑這些史料記載的，亦有贊同這一觀點的。然而近年來在考古的新發現上又有了更新的認識，使更多人開始關注這一事實，很多學者對造紙術由蔡倫發明這一點提出了不同意見。一些學者贊同史料觀點，認為造紙術應當歸功於東漢蔡倫。蔡倫以前的所謂造紙，其工藝手法極其原始簡單，與現代的造紙工藝有很大差別，不能與今紙等同，名其紙實非紙也。而蔡倫的造紙過程及選料已同現代造紙極為相似，奉其為造紙始祖未嘗不可。另一些學者則認為造紙術應早在西漢時期就出現了。我國著名學者潘吉星先生根據西漢出土的文物，從考證上認定紙的發明應早於蔡倫約兩百多年。

潘吉星先生是如何評價蔡倫的呢？現摘錄他的〈從考古新發現看造紙術起源〉中一段如下：「評價蔡倫，首先看他以前是否有紙，至於優劣則是另一問題所在，萬物均由低級到高級，由不完善至完善而不斷變化，不能要求新事物一出現就十全十美，研究紙史宜持此發展觀點，實踐證明西漢有紙，至宣帝時已日趨

成熟。但不可諱言，東漢蔡倫時代造紙術確有改進，我說造紙非自蔡倫始，並無意否定其功績。我們認為蔡倫的貢獻在於：一、他總結了前輩及同朝代人造紙的技術經驗，使之改進與推廣，逐步成為取代帛簡的新型書寫材料。二、他主持並倡導研製楮紙，完成以木本韌皮纖維造紙的技術突破，擴充了原料來源，推動了造紙術發展，皮紙的出現是重大技術創新，他是這次創新的倡導者，他雖非紙的發明者，但對造紙發展的貢獻還是很大的。」

從以上論述可以看出，後者也並非否定蔡倫的貢獻，那麼造成分歧的主要原因有兩點：一是發明造紙術與改進造紙術的區別；另一點是對紙的界定，即紙是以甚麼作為原料，它的製作方法和工藝是甚麼。為了辨明這一點，我們就要先從與紙的形式更為接近的縑帛談起。《後漢書》有「其用縑帛者謂之紙」。也就是說作為書寫材料的縑帛在當時亦稱作紙，而縑帛在製作上與後來的紙是毫不相似的。縑帛屬編織物，古時的編織物最初是以麻、草類粗纖維織成，但質地極粗。到了商代人們發現蠶絲後，才有了蠶絲製品。我們在甲骨文字中，時常可見到像桑、蠶、絲、帛等字。當時的蠶絲屬野蠶絲，其加工極為簡單，質地生硬，僅作為人們禦寒的衣物，不能用於書契，到周朝始有用石灰水或草木灰水為絲麻脫膠。經過脫膠後這些絲麻製品才有了柔軟性，這種技術也給後來造紙中的植物纖維脫膠以啟示。約周朝後期人們才開始在這些較前更加精細的絲織物上書寫。迄今發現最早的帛書是戰國時期的，一九三四年在長沙楚墓中發現了一件楚繒書（帛書），寬四十七厘米，長三十九厘米，上用毛筆蘸黑墨書寫的文字，字體與戰國簡書極為相近，據考證為戰國時期的楚國遺物。而後在湖南長沙馬王堆漢墓中又發現了大批西漢時期的帛書、帛

畫和帛繪地圖，但這些帛書、帛畫的絲織物與我們今天所用的紙，從原始材料到製作工藝根本上都是完全不同的。紙的原料採用的是植物類分離纖維，而縑帛採用的是抽取纖維，它們雖然具有柔軟、輕薄、可隨意折疊的特性，能像紙一樣運用，但不能稱作紙。

另外還有一種與紙有關聯的絮紙。這在東漢以前的文獻中多有記載，許慎在《說文解字》中解釋絮紙：「絮一苫也，苫下曰：潎絮簀也。潎下曰：於水中擊絮也。⋯⋯其初絲絮為之，以苫薦而成之。」「苫」，通指抄撈用的草簾。這裏說明了絮紙仍然是同蠶絲有關。雖非抽絲，但以擊打去除絮中其他物質存留纖維，其法亦與蔡倫造紙不類。蔡倫同時代的許慎，在其所著的《說文解字》中，就有以小篆書寫的「紙」字，紙字從「糸」，其意為「細絲也，象束絲之形，凡糸之屬皆從糸」。可知這裏的紙是指一種絲製品。這種紙的製作方法有兩種：一是把蠶繭煮漂後，放在席箔上並浸入水中反復搥打，使蠶繭鬆脫鋪展開，打出上乘者稱為綿，可用於製衣禦寒，剩下緊貼於席箔上的殘絮經晾乾後取下，就形成輕薄柔軟的絮紙了；另一種是把打剩下的絲，用專為抄紙用的方形草簾，連同溶在水中的蠶膠一同抄起，由於蠶膠所起的作用，把這些鬆散的「絮」緊緊地黏在一起，但這種方法因苫的尺寸受限制，也只能造出極小的絮紙，可以在上面書寫文字，這就是許慎所說的紙。《漢書・外戚傳》中稱它為「赫蹄」。東漢學者應劭注曰：「赫蹄，薄小紙也。」關於這種紙的記載，可以追溯到西漢成帝元延元年（公元前十二年）。《漢書・趙皇后傳》中記載成帝妃曹偉能生皇子，遭皇后趙飛燕姐妹迫害，她們送給曹偉能的毒藥就是用赫蹄紙包裹，並在紙上寫道：「告偉能，努力飲此

藥！不可復入，汝自知之！」曹魏時孟康注曰：「蹄猶地也，染紙素令赤而書之，……」素本意是指白色的生絹，而孟康所說的紙素與此意不同，是指白色的薄絲絮。絮紙雖能寫字，但其蠶絲纖維紙沒有像植物纖維紙那樣經過打漿、抄造等工序，但凡遇水會重新分散。因此這種亦稱為紙的絮紙因與植物纖維紙的原料和製作方法的差異，也不應是真正意義上的紙。

其實在蔡倫之前也並非沒有植物纖維紙，據考古發現，早在公元前二世紀的西漢時期，中國就已經有了造紙術。一九三三年考古學家黃文弼在新疆羅布泊漢代烽燧亭故址中發現了西漢宣帝時期（公元前七三－公元前四九年）的一片古麻紙，即有名的羅布淖爾紙，和它同時出土的木簡上有黃龍元年（公元前四九年）的年號；一九五七年，在陝西西安東郊灞橋附近的一座西漢墓中發現八十八片漢武帝時期（公元前一四〇－公元前八七年）的古紙殘片；一九七三年在甘肅金塔金關漢代遺址中又發現了兩片漢宣帝時期和漢平帝時期（公元一－公元五年）的古麻紙；一九七九年在甘肅敦煌馬圈灣發現八片漢成帝至王莽新朝時期的麻紙；一九八六年在甘肅天水放馬灘再次發現了一張漢文帝時期（公元前一七九－公元前一五七年）的紙質地圖，上面用細墨線繪製出當時的山川、地形路標圖；更為撼世驚人的是，一九九〇年甘肅敦煌甜水井懸泉置遺址中竟然出土西漢晚期紙多達四百餘張，並首次出土帶文字的紙，這麼大的數量足以證明當時的造紙技術已經相當可觀，而且紙已作為書寫材料被應用。這些紙的生產時間均早於蔡侯紙一二百年之多，但它們的製作技術比較原始，屬原始澆漿法製作，質地粗糙發硬，纖維素較多，交織不勻，色澤暗黃，並不便於書寫，故當時紙的用途並非承載文字，

而是更多的應用於包裹物品和貼窗，從用途上就與蔡侯紙有明顯的區別了。其後人們在無意中發現這種用於包裹物品的材料可以書寫，而且攜帶方便，漸漸開始專注於對這一材料的改進。

蔡倫正是這次造紙運動的先行者，所造之紙必然與這類紙有承上啟下的關係，但蔡倫前的造紙用料採用純麻料，纖維較粗，而蔡倫造紙採用了樹皮，這種加入樹皮造出的紙要比純麻造出的紙更加輕薄細勻。更重要的是，蔡倫的另一大貢獻就是開始採用抄漿法技術，從這點上來說，蔡倫應是植物纖維紙的創始者，又是抄漿法的發明者。故在蔡倫以樹皮造紙後，人們又創造出一個從「巾」的「帋」，說明了蔡倫造的紙與以前從「糸」的「紙」是有區別的。三國魏張揖《古今字詁》曰：「『帋』今紙也，其紙從『巾』。古之素帛，依書長短，紙隨事裁絹，枚數重沓，即名幡紙，字從『糸』，從形聲也。後和帝元興中，中常侍蔡倫以故布搗挫作，故字從『巾』，是其聲同『糸』、『巾』則殊。不得言古紙為今紙也。」

蔡侯紙的出現，使人們漸漸終止生產和使用絮紙。但民間還是習慣用以前從糸的紙字，現在我們在字典裏雖然還能看到從巾的帋，但這已是作為紙的異體字來用了。

紙的使用不僅在考古發掘中得到證實，也見於諸多文獻記載。東漢建武元年（公元二五年），光武帝劉秀從長安遷都洛陽時，「載素、簡、紙、經凡二千輛」。建初元年（公元七六年）漢章帝令賈逵選二十人教《左氏傳》，並給「簡、紙、經、傳各一通」。這說明紙和簡帛是同時並用的。

以上紙的發現及文獻記載固然有其重要價值，但人們並未因此而否定蔡倫造紙的偉大貢獻。可以說蔡倫將民間的造紙工藝

和經驗加以改進總結，雖不能稱為造紙的始祖，但他發明抄漿法必然成為了造紙工具的創始人，擴大了造紙原料的選擇範圍，並將樹皮添加到造紙原料中，降低其成本，故而大大推動了紙的普及。從公元四世紀始，廉價而輕便的紙逐漸代替價格昂貴的縑帛和笨重的竹簡成為主要的書寫材料。另因蔡倫所造為樹皮紙，這無意中讓人在對宣紙起源的考證上，萌生了新的依據。

第三章

造紙術的改良與推廣

一、孔丹造紙原料及工具改進

　　蔡侯紙的問世帶來了書寫材料上的根本性變革，這次變革必然受到當時士大夫及眾多讀書人的青睞，同時也帶動了筆、墨、硯的發展。然而仍有一部分貴族不屑於新事物的出現，依舊用縑帛為書，以顯其貴族身份。亦有部分讀書人以竹簡為書，實因帛貴，用者少，而紙對當時的貧民階層讀書人仍屬奢侈品，所謂紙廉是與縑帛相較而言，這也就成了縑帛、竹簡與紙曾同時並存的原因了。在印刷術出現之前，紙的作用一般是用於抄寫書籍，據虞世南《北堂書鈔》載：「崔瑗與葛元甫書云，今遣送許子十卷，貧不及素，但以紙耳。」崔瑗是東漢時的大書家，因為紙的出現，使他在學習的過程中創立了書法中的八法，被後來的書家視為學習書法的基本法則。這個記載證明蔡倫改進造紙技術後，人們已經開始用這種紙抄寫書籍了。

　　元初五年（公元一一八年）蔡倫升至長樂太僕，相當於大千秋，成為鄧太后的首席近侍官，受到滿朝文武的奉承。然而正當他權位處於頂峰之際，建光元年（公元一二一年）鄧太后卒，安帝親政。蔡倫因為當初受竇太后指使參與迫害安帝皇祖母宋貴人致死，錄奪皇父劉慶的皇位繼承權而被審訊查辦。蔡倫自知死罪

難免，遂自盡而亡。其弟子孔丹聞之，痛不欲生，遂移居皖南，後專以造紙為業。遺憾的是孔丹其人生卒年代不詳，且生平亦無史載，在蔡倫掌管尚方期間，孔丹曾為朝廷採購物資的小吏，包括尚方的御用手工作坊的造紙原料。

蔡倫聰慧過人，故具多種技能，據《後漢書‧蔡倫傳》載其「監作秘劍及諸器械，莫不精工堅密，為後世法」。從近代考古發掘的實物證明了這一點。孔丹敬佩蔡倫的才智和技能，尤其是造紙技術，遂拜其為師，成為繼蔡倫後的又一位造紙巨匠。然而關於孔丹造紙的記述僅為口傳，其所用原料及製作工藝後人均不知，但孔丹即親師蔡倫門下，其工藝應不出其師左右。孔丹居皖南後，偶然見一棵倒落在水中的青檀樹久浸後變得更加潔白，從中得到啟示，便開始以青檀樹皮造紙。以後孔丹又創造了框式抄紙簾抄漿，漏去水分晾乾，然後又發明了挫、揭法。經過不斷試驗研究，終於造出了最早的皮紙。因孔丹造紙首用青檀皮，後人亦有將孔丹奉為宣紙始祖，稱孔丹造的紙為「孔丹箋」。

二、左伯造紙工具及工序改良

蔡倫去世約八十年後的東漢末期，魏國東萊（今山東萊州）有位叫左伯的書法家。他承前啟後，在蔡倫造紙法及孔丹造紙工序的基礎上進一步對配料比例和工具進行了改革，經反復操作實驗，發明了床架式抄紙簾，大大提高了工效。床架式抄紙簾的發明，更引發了造紙技術史上的革命。該設備由床架、竹簾和捏尺三部分組成，可以自由組合和分離，操作極為方便。這種抄紙簾

的應用，使紙張更為薄而勻細，生產更為快捷。在床架式抄紙簾發明之前，紙通常在簾模上曬乾後取下，而新的床架式抄紙簾，則毋須等紙在簾模上曬乾，隨抄隨揭，一個簾模可連續抄出千萬張紙來。

後來左伯又增加了施膠、塗布、染色等工序，這一技術的使用改善了紙的性能，使其更適宜用墨書寫。而施膠一法，我國比歐洲早了一千四百多年。新疆吐魯番出土的後秦白雀元年（公元三八四年）施過膠的紙，是迄今發現最早的表面施膠紙。《三國志》一書所使用的紙張運用了塗布技術，造出來的紙雖比以前有了很大提升，但左伯仍覺不夠光滑堅實。為解決這一難題，他與工匠們一起鑽研，終於發明了紙的再加工技術——砑光術，這才使造出的紙平滑有光澤，柔軟細膩，勻密堅實。後來左伯造出經砑光的五色花箋紙，在士人中被奉為紙中上品，人們稱美這種紙「妍妙輝光」。東漢末年大學者、書法家蔡邕用過左伯紙後，從此非左伯紙不肯下筆，可見左伯紙的精妙。因而蕭子良〈答王僧虔書〉上說：「子邕之紙，妍妙輝光；仲將之墨，一點如漆；伯英之筆，窮聲盡思。」左伯所造的紙後世稱為「左伯紙」。當時人們能夠製造的品種有玉版、貢餘、經屑、表光四種，玉版、貢餘用布頭、破履、亂麻，經屑、表光則純用皮麻製造。

上列各類紙稱雖後世亦有，但屬仿名稱而已，其製造方法並不同。從蔡侯紙至左伯紙，我國造紙術在近百年間形成了一套完整的體系。一九七四年在甘肅武威旱灘坡東漢末年古墓中發現了三層黏在一起的紙，紙上平整，塗層勻密並經砑光，紙面書有漢隸字體，經檢測，與今日貴州丹寨縣石橋村苗族的純手工造紙工序基本相同。

紙的發明反映出古代人民的智慧，更體現了漢代化學與機械工程方面的綜合成就，二千年前的這一創造，蘊藏着無數的科學能量，從工藝、操作到設備構造，完全符合現代科學理論概念，紙工藝的誕生也絕非是件簡單的事情，與當時其他的書寫材料相比，無愧於最高技術的產物。

三、六朝時期紙的推廣與廣泛應用

東漢末年見於史者，仍有簡帛為書的，至公元四〇四年，東晉豪族桓玄頒佈「以紙代簡」令，簡帛這一早期書寫材料才真正退出文字書寫的歷史。簡帛的廢除也標誌着紙這一人類史上最偉大的發明開始進入成熟的階段。紙作為當時主要的書寫材料，大量用於公私文案書寫。這推動了紙的普及，也引發了抄書之風的盛行，從而更進一步擴大了紙的使用範圍。《南齊書》載：「隱士沈驎士，篤學不倦，遭火，燒書數千卷。驎士年過八十，耳目猶聰明，以火故，抄寫燈下細書，復成二三千卷，滿數十篋。」又據《梁書》載，袁峻「早孤，篤志好學，家貧無書，每從人假借，必皆抄寫，自課日五十紙，紙數不登，則不休息」。《世說新語》中載：「庾仲初作〈揚都賦〉成，以呈庾亮，亮以親族之懷，大為其名價，於此人人競寫，都下紙為貴。」西晉著名學者左思作〈三都賦〉，此文問世後，在京城洛陽廣為流傳，人們競相傳抄，造成了洛陽的紙價一時間昂貴了幾倍，後來竟傾銷一空，許多人只能到外地買紙來抄寫，以致有「洛陽紙貴」一說。抄書風氣之盛行表明了紙已進入廣泛應用的時期，同時這一風氣也促進了書

籍的發展。官府以紙本書籍替換了簡帛書，大量文獻著作經過這次替換得以完好地保存流傳下來。當時用於抄寫書籍的紙張用量是相當巨大的，這從當時官府的藏書數量上可窺一斑。南朝宋武帝劉裕稱帝後，「收其圖籍，府藏所有四千卷」。西晉初期官府藏書已達二萬九千九百四十五卷，東晉孝武帝時官府藏書竟達三萬六千卷。加之佛教在當時的廣泛傳播，更產生了大量抄寫的佛經及私人藏書。這些都說明在六朝時期，紙用來抄寫書籍已是極尋常事了。

由於紙的普遍使用，對紙的原料及實用技術要求更高、更廣泛，為了延長紙的壽命，東晉時葛洪掌握了用黃蘗染紙防蟲蛀的技術，即「入潢法」。其特點是從黃蘗中熬取汁液，浸染在麻紙上。通常是先染後寫，也有先寫後染，浸染的紙叫染黃紙，呈天然黃色，又稱黃麻紙。這種紙具有滅蟲防蛀的功能，多用於刊刻和祭祀。隨後造紙術開始漸由以前集中在中原一帶，擴散到了越、楚、蜀、皖及贛等地。因環境優勢，紙在南方更為發揚光大。宋趙希鵠在《洞天清錄集》中談到這一時期的紙說：「北紙用橫簾造，紙紋必橫，又其質鬆而厚，謂之側理紙，桓溫問王右軍求側理紙是也。南紙用豎簾，紙紋必豎。若二王真跡，多是會稽豎紋竹紙。蓋東晉南渡後，難得北紙，又右軍父子多在會稽故也。」這說明當時的南北造紙在技術和原料選用上已各具特色。此外南方紙高不足尺餘，長尺有半，晉人所用紙幅一般都是如此。具有明顯的時代特徵，現藏於故宮博物院的「三希堂」法帖，紙為南方所產。所謂「三希堂」法帖，即王羲之《快雪時晴帖》高七寸一分，王獻之《中秋帖》高八寸四分，王珣《伯遠帖》高八寸四分，均未超過一尺，鑑賞家多稱其為素箋本。東晉禁碑尚

帖，與北方異尚，故世有「北碑南帖」之論。當時能為書法的名紙名稱時可見之。「武帝曾賜張華以水苔所造之側理紙，以密蒙花所造之密香紙，衛夫人用東陽（安徽大長縣）之魚卵紙，並在其《筆陣圖》中說『紙取東陽魚卵，虛柔滑淨』。……《蘭亭序》則書於蠶繭紙，蠶繭紙諒係細麻紙之有華澤者，此外又有黃紙布紙。」晉代張華在其《博物志》中也認為王羲之所書《蘭亭序》是在蠶繭紙上，宋代蘇東坡亦有「蘭亭繭紙入昭陵」句。但還有人認為王羲之在會稽嘗宴集朋儔於山陰蘭亭，因此地多產竹，故所書《蘭亭序》應就近選用產於浙東一帶的竹紙，唯其真跡殉葬於昭陵無以復見，後人實無法辨明。但事實上竹紙和蠶繭紙均產於南方，《蘭亭序》採用任何一種紙書寫均有可能。又晉代造紙未臻完善，以繭紙外形而言，質形厚重而紋理縱橫，晉人稱其外表似繭亦有可能。古代造紙，原料為棉麻樹皮，而繭紙為晉代產物，亦應與棉麻料有關，漢王次仲草書《道經帖》，鍾太傅跋尾為魏晉間麻紙，太傅跋尾紙，與《三國志》殘卷同，故晉人作書，多用麻紙，繭紙實為麻紙之雅稱。另會稽盛產竹子，但史載所言竹造之紙，記載過略，即竹製紙亦多不用竹之名稱。

南方各地造紙工匠各顯神通，利用當地特有資源和獨有材料，摸索出各種各樣的造紙原料，如麻、藤、楮、桑、竹及海苔，這些新材料的應用，使造紙品種出現多樣化。當時的名紙就有側理紙、剡藤紙、黃麻紙、繭紙、桑根紙、楮皮紙、由拳紙、密香紙、凝霜紙等。東晉時期在浙江剡溪多產古藤，人們用這種材料造紙，潔白堅韌，纖維勻細如絲而且十分耐用，稱為藤紙。李肇《國史補》稱「紙之妙者，越之剡藤」。晉人傅咸《紙賦》稱其「金花玉骨，剡藤麻面」。另外楮皮和桑皮也成了主要造紙

原料。賈思勰在《齊民要術》中還談到楮皮樹的栽種方法和培育過程，陸機《毛詩疏》中說：「楮，今江南人績其皮以為布，又搗以為紙。」由此會稽一帶成為整個南方造紙產業中最發達的區域。

裴啟《語林》載，王羲之任會稽內史時，曾一次從庫房拿出九萬張紙送與謝安，可以想像當時的造紙規模。除會稽外，江蘇產的六合紙亦很有名，這種紙以麻或樹皮為原料，米芾在《十紙說》稱頌此紙：「明透，歲久水濡不入。」今藏於日本書道博物館的前秦甘露元年（公元三五九年）《譬喻經》就是在六合紙上書寫，梁宣帝曾以詩咏之：「皎白如霜雪，方正若布棋，宣情且記事，寧同漁網時。」凝霜紙亦稱凝光紙，南朝時產於安徽黟、歙一帶，這種紙是後來徽紙的前身。紙質如銀光凝霜，潔白光潤，與今之宣紙很相像。在當時的造紙狀況下，能造出如此上乘佳紙，這與六朝文化水平的提高有極大關係，實為中國造紙史上的一大進步。

在南朝劉宋時期中國造紙史上又出現了一位造紙大家張永，他造的紙主要採用麻原料，工藝十分精湛，其紙白亮薄透，表面平滑，紙質堅韌，墨色潤光，手觸索索有聲，南朝時的寫經卷多有取用，因其優良的品質而與當時另一名紙凝光紙齊名，其工藝也一脈相承，人稱「張永紙」。張永，字景雲，劉宋吳郡人，歷任郡主簿、州從事、餘姚令、尚書中兵郎、冊定郎、建康令等職。《宋書》記載：「永涉獵書史，能為文章，善隸書。曉音律、騎射、雜藝，觸類兼善，又有巧思，益為太祖所知，紙及墨皆自營造。上每得永表啟，輒執玩諮嗟，自歎供御者了不及也。」

南朝齊高帝為中國造紙史上第一個參與造紙的皇帝，並專門設立了官紙署，據《丹陽記》謂：「江寧縣有官紙署，齊高帝造紙

所也。嘗選銀光以賜與僧虔。」張應文謂其產地在皖之黟、歙，歙為徽州府治，黟為鄰縣，至今仍為生產原料及造紙重區。它與中國宣紙故鄉宣城涇縣為鄰邑，故六朝風流朝貴皆求出守此郡。凝霜紙與宣紙產地相近，黟、歙與宣城臨近，晉代置郡，六朝為文化薈萃之地，黟、歙為楮樹最豐富的產地。齊高帝於江寧置官紙署，以統治長江上游之造紙源地，乃一經濟樞紐。他造銀光紙以賜群臣，其為雅事而已，產紙之地不在江寧，而在皖南群山之中。

南朝皇室對文化的偏重大大促進了紙的改良，譬如銀光紙，當時其他紙無一能與之相比。紙在六朝時期才漸漸成為書畫家的專用紙和必需品，它柔美的紙性和潔白的品格，將中國的書畫藝術帶到一個新境界，其所特有的本質，使其成了中國書畫的重要載體。

當時北方僅以樹莖皮纖維造紙，質地優良、色澤潔白、輕薄綿軟，這種皮紙紙紋扯斷處如棉絲，故稱棉紙。但無論如何，它都無法與南方紙比擬，這與樹皮之質及天然的泉水均有關係，實受自然的限制，與技術無關。此外麻紙也在民間廣泛傳播，是當時使用效果很好的書寫用紙。它採用大麻纖維做原料，現藏於故宮博物院西晉書法家陸機的《平復帖》，即是在這種麻紙上書寫的。一九六四年新疆吐魯番阿斯塔納出土的東晉時期墓主人生活圖畫，其原料是我國現存的晉代繪畫麻紙本。

四、造紙技術的傳出與引進

　　中國造紙技術大約在東晉南北朝時最先傳入越南，又於齊高帝時傳入鄰邦朝鮮，至隋朝末年由朝鮮傳到日本。公元六一〇年，朝鮮和尚曇徵渡海到日本，把造紙術獻給日本攝政王聖德太子，聖德太子下令推廣全國，因此日本人民稱其為「紙神」。現今日本正倉院中還藏有中國唐代紙張，朝鮮人與日本人利用本國產樹皮及棉麻造出一些新的品類，這些種類的紙在唐朝時作為貢品輸入中國。如著名的朝鮮高麗紙，韌性極強。明屠隆《紙墨筆硯箋・紙箋》謂：「高麗紙，以綿繭造成，色白如綾，堅韌如帛，用以書寫，發墨可愛，此中國所無，亦奇品也。」所以很受中國人喜愛。另一種是蠻紙，也是朝鮮國獻給中國皇帝的貢品，日本當時入貢的紙有松皮紙和笈皮紙兩種。

　　唐玄宗天寶十年（公元七五一年），安西節度使高仙芝率兵攻打阿拉伯大食國，唐朝軍隊最終兵敗，被俘士兵中有從軍的造紙工匠，因此造紙術被傳入阿拉伯。在中國造紙工匠的指導下，撒馬爾罕建立起第一個造紙廠。隨後造紙術又傳到巴格達、達馬斯庫斯、開羅、摩洛哥。這些地方生產的紙主要銷往歐洲，成為阿拉伯對外貿易的一項重要出口物品。公元八世紀初，造紙術傳入歐洲，然而直到公元十世紀末，歐洲大陸才開始有用紙的記錄。約十一世紀造紙術傳入法國，十二世紀傳入西班牙和意大利，到了十三世紀後期，西班牙和意大利才出現了自己的造紙廠。這時造紙技術又傳入了瑞士、德國、荷蘭，十四世紀傳入英國，十五世紀傳入俄羅斯、墨西哥，十六世紀傳入挪威、美國，十八世紀傳入加拿大。然而歐洲人在相當長的時間裏，一直認為

植物纖維紙是由德國人或意大利人發明的，但後來不得不承認紙是由阿拉伯國家那裏傳來。直至看到了中國的許多文獻記載和出土實物，歐洲人才終於承認紙是由中國人發明的。

第四章

紙業的發展與盛行

一、隋唐紙業的重要轉折期與發展

隋朝時期佛教文化藝術相當發達，紙本作為傳播佛教文化的載體自不必言。

抄寫經書之風不遜前朝，繪畫方面開初唐先河，然紙本繪畫作品無實物流傳，無以論斷。隋朝時期造紙技術無太大改進，品種雖多，卻多是延承六朝遺風，少有新的紙品種類出現，三十年間僅創綠色苔紙一種。此種紙微帶綠色，皆因原料未經蒸解，或經蒸解而未透，故製成之紙尚留植物原色，乃技術不得法所致。當時皇室及貴族的書畫多採用絹素，而民間及佛教繪畫則普遍採用紙本，此種書畫用紙僅為仿製前朝而已，有側理紙、松花紙、流沙紙、彩霞金粉龍鳳紙、綾紋紙、短簾白紙、硬黃紙、布紙、縹紅紙、青赤綠桃花箋、藤角紙、縹紅麻紙、桑根紙、六合箋、魚子箋等。隋朝這些仿製紙在製造技術上還是有所改良，紙之本質已臻完善，這也算是隋朝對造紙技術的一個貢獻。

唐代建國後，逐漸成為我國歷史上政治、經濟、文化最繁榮的時期，社會文化空前繁榮，手工業及文化產業競相爭妍，大批書畫家、文學家的湧現使唐代書畫之盛堪稱歷朝之冠。造紙業亦隨文化之昌盛而大力提倡改良，使紙的製造技術達到了一個新

的高度。造紙業的昌盛為畫家、詩人提供了多樣化選擇，而這些書畫家和詩人為使紙更適合自己使用，還親自參與造紙行業，這有力地推動了書畫用紙的進步和發展。所造之紙此時大部分仍屬仿製前代，但依舊樣而翻新，取新材而舊用，故使紙的品種達到了近六七百種，書畫家便有了更多的選擇。我們可以從現今留存下來的唐代作品中，窺見當時技術的進步。一方面書畫用紙力求質與形的改善，一方面因書法家的需求，各種加工箋紙亦應運而生。於是造紙業迅速遍及全國，進入了全盛時期。工匠造紙與文人造紙互為拓展，再加上造紙原料和製作方法的差異，唐紙的品類、名目繁多，成為後代取類模本。

李肇在《唐國史補》中稱：「紙則有越之剡藤苔箋，蜀之麻面、屑末、滑石、金花、長麻、魚子、十色箋，揚之六合箋，韶之竹箋，蒲之白蒲、重抄，臨川之滑薄。」《燕閒清賞箋》謂：「有側理紙，松花紙，流沙紙，彩霞金鳳龍鳳紙，短簾白紙，硬黃紙，布紙，縹紅紙，青赤綠桃花箋，藤角紙，縹紅麻紙，桑根紙，六合箋，魚子箋，苔紙。」《清秘藏》稱唐有短白簾、硬黃紙、粉蠟箋、布紙、藤角紙、麻紙（有黃、白二種）、桑皮紙、桑根紙、雞林紙、苔紙、建中女兒青紙、卵紙；李後主有會府紙，陶谷家鄱陽白，南唐澄心堂紙。還有浙江竹紙、九江雲藍紙、江西白藤紙、觀音紙、溫州蠲紙、蘇州春膏紙。唐還有以草料纖維為原料製成的草紙，亦稱土紙。這種紙雖無法確定起源年代，但從元稹的詩句「麥紙侵紅點，藍燈焰碧高」中說明草紙出現不晚於唐。諸多紙品中，以蜀箋、塗蠟加工的硬黃紙和澄心堂紙最負盛名。另外還有一種介於粉和蠟之間的粉蠟箋，其製法是在紙面上先施粉，後塗蠟，褚遂良書《枯樹賦》就是用這種紙書寫的。

而宣紙在唐代近三百年的發展歷程中，承擔了承前啟後的作用，更在各地手工紙中脫穎而出，和徽墨並稱而成了當時唐代唯一的地方特產貢品。

宣紙在唐代主要有以下記載：

一、據《舊唐書·地理志》記載：唐天寶二年（公元七四三年）韋堅引滻水到望春樓下，積廣運潭。唐玄宗登樓觀新潭。韋堅聚江、淮漕船數百艘，使一官員坐首船作號頭，唱《得寶歌》，船上百名美女和歌，鼓樂齊鳴，至望春樓下，後面漕船各寫郡名，依次銜尾前列。各船載本郡特產，如廣陵郡船載錦、鏡、銅器、海產，丹陽郡船載京口綾衫緞，晉陵郡船載折造官端綾繡，會稽郡船載銅器、綾羅、吳綾、絳紗，南海郡船載玳瑁、珍珠、象牙、沉香，豫章郡船載名瓷、酒器、茶釜、茶鐺、茶碗，宣城郡船載空青石、紙、筆、黃連，始安郡船載蕉葛、蚺膽、翡翠……韋堅奏上諸郡輕貨，玄宗大喜。在諸郡貢品中，唯有宣城郡貢奉紙、筆。而據《唐六典》記載，唐時益州則有大小黃白麻紙，杭、婺、衢、越等州的上細黃白狀紙，均州的大模紙，蒲州的細薄白紙等，可見當時全國多地均有產紙。而韋堅奏上的輕貨中，卻僅見宣城郡有紙，這充分說明唐時宣城郡所產宣紙已是名甲天下，列為貢品，實屬無愧。

二、唐張彥遠《歷代名畫記》載：「江南地潤無塵，人多精藝，三吳之跡，八絕之名。逸少右軍，長康散騎，書畫之能，其來尚矣。《淮南子》云：『宋人善畫，吳人善治。』不亦然乎。好事家宜置宣紙百幅，用法蠟之，以備摹寫。古時好拓畫，十得七八，不失神采筆蹤，亦有御府拓本，謂之官拓。國朝內府，翰林，集賢，秘閣，拓寫不輟，承平之時，此道甚行。」

三、據唐京兆崇福寺僧人法藏（公元六四三－七一二年）所著《華嚴經傳記》載，唐代有位法名德圓的僧人曾「修一淨園，樹諸穀楮，並種香花雜草，洗濯入園，溉灌香水。楮生三載，馥氣氤氳。……剝楮取皮，浸以沉水，護淨造紙，畢歲方成」。

四、宋代歐陽修、宋祁在《新唐書‧地理志》中載，唐代「安徽宣州府產宣紙，年年進獻皇帝」。

上述史料記載足以說明唐代宣城產的宣紙，是作為獻給朝廷的貢品。

現存於北京故宮博物院的唐代傳世名畫《五牛圖》、《文苑圖》，便是在這種貢紙上繪製的。此紙質地「細密、均勻、光潔玉潤」，但這種紙是否經朝廷再行加工不得而知。

蜀箋是唐代蜀地製作的箋紙，其名目有玉版、表光、貢餘、經屑、薛濤箋等。其中尤以產於蜀郡益州（今四川成都）浣花溪畔的薛濤箋最為著名。薛濤是唐代女詩人，她擅長造紙，寫詩所用紙張都是由其親自設計和製造。她將芙蓉花的汁液加入以芙蓉皮為原料的紙漿中，並將植物花瓣撒在紙面，加工成深紅色的彩箋，精緻玲瓏，美幻斑斕，人稱「薛濤箋」。薛濤居所依傍浣花溪，溪水異常清澈，水質極潤滑，能造出上乘的紙來。蘇東坡也曾讚美浣花溪水說：「成都浣花溪水清滑異常，以漚麻楮作箋紙，潔白可愛，數十里外便不堪造，信水力也。」因是取用自家旁的浣花溪水製成，亦稱浣花箋。薛濤詩名甚高，與諸多詩人為友，如元稹、白居易、張籍、杜牧、張祜、劉禹錫、裴度等都與她有唱和之交，尤與元稹交誼最深。憲宗元和年間，元稹奉使來西蜀，他久聞薛濤詩名，很想與她見面，司空嚴綬看出了元稹的心思，便派薛濤前來侍酒。元和四年（公元八〇九年）三月，他

們又一次在梓州相見，時薛濤已年近四十，元稹三十左右，臨別薛濤作〈四友贊〉：「磨潤色先生之腹，濡藏鋒都尉之頭。引書媒而黯黯，入文畝以休休。」令元稹大為驚歎。以後兩人時常詩箋往還，她還將自己親製的一百餘張浣花箋寄與元稹。詩人李商隱作〈送崔珏往西川〉詩贊曰：「浣花箋紙桃花色，好好題詩詠玉鈞。」薛濤晚年居成都西北的碧雞坊，在坊內建造了一座吟詩樓，身着道服棲息樓上。大和六年（公元八三二年）薛濤去世，卒年七十三歲，葬在當年她造浣花箋的浣花溪畔。

唐硬黃紙為麻纖維製造，其質地較硬，根據造紙過程，愈早愈厚，至技法漸漸改進後，始能造薄軟之紙。以其性質而言，仍未脫原始之法。中國文化保留着這種習俗，凡新的事物出現，依舊還保留舊法。硬黃紙多用於寫經，種類繁多，唐有引蠟硬黃紙，是在硬黃紙上塗蠟使其透明，可以覆於明窗雙鈎古人墨跡，實為唐人覆印墨跡之法。《紫桃軒雜綴》曰：「唐人崇事法書，其治書有四種，曰臨、曰摹、曰響拓、曰硬黃。……硬黃者，嫌紙性終帶暗澀，置之熱熨斗上，以黃蠟塗勻，紙雖稍硬，而瑩澈透明，如世所為魚枕明角之類，以蒙物無不纖毫畢見者，大都施之魏晉鍾、索、右軍諸跡。」以上說明，這種硬黃紙多是在葛洪的染黃藥法基礎上施蠟浸染，從《齊民要術》中「減白便是」這句話裏，我們可以斷定硬黃紙的原底色應為白色，竹製紙是很難成為白色的，只有麻紙才能為白色。至宋代造硬黃紙亦採用麻料，唯後世仿造之藏經紙，乃全部為楮皮製造。《洞天清錄集》曰：「硬黃紙，唐人用以書經，染以黃藥，取其辟蠹，以其紙加漿澤，瑩而滑，故善書者多取以作字。今世所有二王真跡，或用硬黃紙，皆唐人仿書，非真跡。」遼寧省博物館藏有一卷《唐摹萬歲通天

帖》，萬歲通天二年（公元六九七年）武則天向王方慶徵集王羲之等一門的墨跡，王方慶就把祖先王導、王羲之、王獻之等二十六人的墨跡共十卷，獻給了這位女皇。武則天看後極為喜愛，命人用硬黃紙雙鈎並填墨複製了一份，將原件還給了王方慶。

中國以麻纖維造紙成於東漢，盛於唐代，硬黃紙就是其中最具代表性的一種。

另外還有一種硬白紙，亦專用於書畫。《翰林志》曰：「唐中書用黃白二麻為綸命，其後翰林專掌白麻，中書獨得用黃麻。」既有黃、白硬紙，自然用途有別，在唐高宗時，硬黃紙常作詔敕、寫經、寫書之用及皇家御用，實因黃與王同音，故多崇黃色。劉從仁《識仁小錄》曰：「智永《千字文》舊留於世間者有多本，今存寥寥，山陰張文肅公家藏一本，為白麻紙書寫，硬白多用於繪事及壁畫勾樣稿，故硬白多製成六尺以上的長卷形，稱長麻紙。」此外杜牧《張好好詩》，歐陽詢《季鷹帖》、《卜商帖》，虞世南摹《蘭亭序》以及五代楊凝式的《神仙起居法》均書於麻紙上。除硬黃硬白紙外，還有一種雲藍紙，也是非常著名的。雲藍紙是唐代著名造紙家段成式所造，其造所位於九江，嘗以麻紙染色，質地勻和佳美，亦為時人常用紙，現日本正倉院藏有他造的色呈淡色的雲藍紙，極精緻。

此外唐代還盛行以楮皮製紙，稱廣都紙。廣都紙有四種，即假山南、假榮、清水、竹絲。廣幅無粉的曰假山南，狹幅有粉的曰假榮，造於冉樹的曰清水，造於龍溪的曰竹絲。蜀中的經、史、子書籍都是用此紙傳印的。今陝西、浙江、安徽、江西等地均產楮皮紙。竹絲紙在這四種紙中價格最貴。藤紙、凝霜、澄心堂紙、玉葉、月面亦是以楮皮為原料製成，楮皮具體作為造紙用

料文獻無明確記載，根據宣紙發軔之歷史認為楮皮造紙應在六朝有之，但在長沙漢墓中發現了部分楮皮造的紙，史書中亦記載漢代有用樹膚造紙，但未言用何種樹膚。以筆者之見，所謂樹膚恐即為楮皮，故楮皮造紙始於東漢，盛於唐代。在今天日本東京的帝國大學還藏有唐朝初年造的楮皮紙，工藝已非常精湛了。隨着造紙技術的精益求精，不僅紙的質量不斷提高，且紙愈造愈薄，並在染色、印花、描金等再加工技術上也有了很大發展，出現了許多名貴高檔的紙品種類，有的多達十幾種顏色。《文房四譜》載：「唐人造十色箋，逐幅於文版之上砑之，則隱起花木麟鸞，千狀萬態。」

二、五代澄心堂紙的出現與加工技術

在造紙業空前繁榮的背景下，澄心堂紙出現了，誕生的時間大約在唐五代間。它代表新興紙的成熟，也是中國造紙業的新里程碑。澄心堂紙因原料產於皖南山區的歙州境內而得名，歙州於北宋宣和三年（公元一一二一年）改名徽州，故澄心堂紙又稱徽紙或歙紙。它以楮皮為原料，輔以龍鬚草，做工極其精湛，其質細薄光潤、堅潔如玉，與鄰郡池州所產池紙不相上下。五代時，宣州造紙業一直長盛不衰。澄心堂紙產於皖南，雖非直接產於宣州，但宣州、徽州、池州相鄰，生產的紙同工同藝，技術上互為影響，促使皖南造紙空前繁盛。

《新安志》謂：「黟歙間多良紙，有凝霜、澄心之號，復有長者可五十尺為一幅。蓋歙民數日理其楮，然後於長船中以浸之，

數十夫舉簾以抄之，傍一夫以鼓而節之，續於大熏籠上，周而焙之，不上於牆壁。於是自首至尾，勻薄如一。」據以上記載，知唐代安徽黟、歙二縣亦為產紙重地。《方輿勝覽》曰：「謂出歙州績溪界龍鬚山，有麥光、白滑、冰翼、凝霜等名。」據《徽州府志》所載：「府雖貢紙，然無佳者。」至五代，南唐後主李煜特別設立了專門機構監造紙張，將這些精品紙貯藏於南唐烈祖坐鎮金陵時的晏居澄心堂中，故稱澄心堂紙。它專為御用，選用上好材料精工製成，再因澄心堂紙深藏於宮中，一般人很難得到。

南唐之前，李煜時常用一種蜀箋紙，這種紙與薛濤箋不同，它是西蜀當地的一種土紙，按蔡倫古法製作，因當地水質極佳，故紙質精細，但後主嫌蜀箋不能長期保存，遂萌生精造良紙之念。後主是一位精鑒賞、擅詩詞，又好書畫的風雅皇帝，曾命人在池州、歙州監造紙張，以供御用，這種紙細薄光潤、堅潔如玉，紙的長度可達五十尺。他還不惜重金挑選造紙高手，雲集京城，開設紙坊，後來將澄心堂騰出來造紙。他每天都要到澄心堂觀賞造紙的操作過程，有時索性脫去龍袍，繫上圍裙，同造紙工匠一起撈紙、焙紙。經反復試寫、改進，使澄心堂紙成了眾紙之冠。

但是，史料中關於後主御製紙的記載很少，我們只能從一些詩詞歌賦中涉及，因此澄心堂紙究竟是在金陵還是在安徽製造，一直無確切證據。清代《江南通志》謂：「南唐主好蜀紙，得蜀工，使行境內，惟六合之水與蜀同，遂於揚州（六合當時屬揚州）置務。」在當時南京的六合縣曾設立紙務，在今浮橋南一帶。而《徽州府志》卻認為，澄心堂紙為徽州生產，因製作原料需要用一種草，叫龍鬚草，這種草是澄心堂紙必需的原料，但它僅產自

績溪縣的龍鬚山。以上兩志各執一詞,那麼究竟澄心堂紙產於何地?這就要從澄心堂紙的原料及原紙說起。

原來在南京的澄心堂紙為半成品加工後的紙,而澄心堂紙的初始製作原料實屬徽州的池、歙二郡兩地製造,也就是說徽州所產的是澄心堂紙的半成品紙,即生紙或原紙,而南京產的澄心堂紙是加工後的熟紙,因此世間僅見稱澄心堂紙為歙紙或徽紙,而無稱南京紙或金陵紙的。據宋人蔡襄在《文房四說》中稱:「李主澄心堂為第一,其為出自江南池、歙二郡,今世不復作精品。蜀箋不堪用,其餘皆非佳物也。」《蜀箋紙譜》謂:「南唐後主造澄心堂紙,細薄光潤,為一時之甲。」自澄心堂紙一出,人們將它與諸葛氏筆、李廷珪墨、青州紅絲硯並美,首稱「文房四寶」,後以筆、墨、紙、硯代之。

澄心堂紙是紙中的珍稀品,亦是書畫紙中的珍稀品,後主除自己享用外,還常常賜給大臣及御用畫家。當時的大畫家衛賢得到賞賜的兩張澄心堂紙,當場畫了《盤車水磨圖》和《春江釣叟圖》呈於後主,後主大悅,遂在《盤車水磨圖》上題詞:「閬苑有情千里雪,桃李無言以對春,一壺酒,一竿身,快活如儂有幾人。」又在《春江釣叟圖》上題:「一棹春風一葉舟,一輪繭縷一輕鉤。花滿渚,酒盈甌,萬頃波中得自由。」董源為南唐畫家,曾用此紙繪製開先寺風景畫,《守山閣叢書》稱:「李後主少時遣人於廬山精舍擇爽塏地,為精舍,極一時林泉之勝。既成,命宮苑使董源以澄心堂紙寫其圖來,上既即位,以精舍為開先寺,以圖畫賜刁衎藏於家。」以上文字並未說明澄心堂紙為後主所造,僅謂以此紙使董源作畫而已。故謂廬山精舍亦非後主開地,據陸游《南唐書·元宗本紀》謂:「元宗……少喜棲隱,築館於廬山

瀑布前，蓋將終焉，迫於紹襲而止。」又《輿地紀勝》載：「開先寺在城西十五里，李中主所作也。」黃庭堅在〈南康軍開先禪院修造記〉謂：「南唐中主，年少好文，無經世之意，喜物外之名，問舍於五老峰下，欲蟬蛻冠冕之間，鳳鳴林丘之表，有野夫獻地焉，山之勝絕處也，萬金買之，以為書堂。」推野夫獻地為已有國之祥，故名曰「開先」。以上證得開先寺非後主所創，實應為中主，使董源以澄心堂紙作圖，理應為中主而非後主。據史載澄心堂應建於公元九四二年以前。按《南唐書・元宗本紀》：「……國主遷都，遣通事舍人王守貞來勞問，南都迫隘，群下皆思歸國，國主亦悔遷，北望金陵，鬱鬱不樂。澄心堂承旨秦承裕，常引屏風障之。」既然澄心堂建於中主之前，則澄心堂亦非後主一人所為，應從中主始，可定為父子二人為之；此外還有會府紙亦為父子兩代所造。至澄心堂紙用楮皮作原料後，以前常用的麻料逐漸廢除。澄心堂紙在民間使用甚多，雖稱謂相同，但與宮廷特製者有別，而澄心堂紙、會府紙均為再加工紙，宋代仿製更盛，在民間則遍地皆是，私家所造亦混稱為澄心堂紙或會府紙。

　　五代紙的再加工技術也相當發達，出品的名紙名目極其繁多，或同為一種紙，經加工後又另定一種名稱。《大清一統志》謂：「宣紙唐宋時入貢，出冰翼、凝霜等紙。」實證唐代已有宣紙之稱，因產自於宣州得名。唐張彥遠在《歷代名畫記》中說：「好事家宜置宣紙百幅，用法蠟之，以備摹寫。」從表面上看這種宣紙的用途與後來的宣紙似有不同，名稱雖同，但用料、用途不類，可作為宣州當地土紙，屬楮皮範圍的待加工紙。這種紙送入宮廷後還需進行表面再處理，使其平滑，或染色後加蠟研光，待成品後再另定雅名。如金榜、畫心、潞王等。這些紙的半製品均

產自於宣州，在民間亦稱為宣紙。

　　宋元後的青檀皮宣紙與傳統的宣州楮皮宣紙有質的區別，其根本因素並非原料，而在於工藝技術的深入與成熟。青檀皮造紙亦非曹大三入小嶺後才開始，曹大三所造之紙當時也並未稱為宣紙，因此不能單純以原料作為判斷標準，原料是人們在長期實踐中摸索出來的。假設，將來青檀樹資源匱乏，或技術改進，發現了更優於青檀的原料，依然是涇縣山水孕育之植物，涇縣民風造就之工藝，這樣造出來的紙，難道就不是宣紙而非要改稱他名嗎？

三、宋代紙的仿製期與生熟紙的應用

　　南唐滅亡後，經過半個多世紀的風風雨雨，儲藏在宮中的澄心堂紙，被北宋大臣劉敞發現，並在徵得皇上同意後從宮中取走澄心堂紙近百幅，欣喜之餘遂賦詩曰：「當時百金售一幅，澄心堂中千萬軸。」由此可知，澄心堂紙在宋朝已是稀有的珍品，重金難求。劉敞與歐陽修交往甚密，曾贈歐陽修澄心堂紙十張，歐陽修作〈和劉原父澄心紙〉詩讚譽：「君家雖有澄心紙，有敢下筆知誰哉。君從何處得此紙，純堅瑩膩卷百枚。」

　　澄心堂中的藏紙為宋王朝所得。宋太宗命王著選歷代法書摹刻《淳化閣帖》，刻後用澄心堂紙來墨拓。宋祁修《唐書》亦用澄心堂紙。另外也有一部分澄心堂紙從宮中流出，輾轉落入一些士大夫之手。歐陽修用這種紙撰寫了《新唐書》和《新五代史》。宋徽宗趙佶的《柳雅圖》、畫家李公麟的《五馬圖》、《醉僧圖》

等名畫均是創作在澄心堂紙上。宋代程大昌《演繁露》謂：「江南李後主造澄心堂紙，前輩甚貴重之，江南平後六十年，其紙猶有存者。」詩人梅堯臣在得到歐陽修贈送的澄心堂紙後，欣喜若狂，作〈永叔寄澄心堂二幅〉：「滑如春冰蜜如繭，把玩驚喜心徘徊。」後又把一些紙轉送給他的好友 —— 製墨高手潘谷。潘谷亦是造紙名家，他依樣精心製出了仿澄心堂紙，世稱宋仿澄心堂紙。他將仿紙精選三百張送予梅堯臣，梅堯臣拿這種宋仿澄心堂紙與歐陽修送的真品澄心堂紙做了比較，評價道：「而今製作已輕薄，比於古紙誠堪嗤。古紙精光肉理厚，邇歲好事亦稍推。」這種仿紙雖不及原紙精美，但質量同樣很高，仍受文人珍愛。所以有人認為宋代的澄心堂紙除少數為南唐遺物外，大多數應為當時仿製品。明屠隆《紙墨筆硯箋·紙箋》載：「宋紙，有澄心堂紙，極佳，宋諸名公寫字及李伯時畫多用此紙。毫間有紙，織成界道，謂之烏絲欄。有歙紙，今徽州歙縣地名龍鬚者，紙出其間，光滑瑩白可愛。有黃白經箋，可揭開用之。有碧雲春樹箋、龍鳳箋、團花箋、金花箋。有匹紙長三丈至五丈。陶谷家藏數幅，長如匹練，名鄱陽白。有藤白紙、觀音簾紙、鵠白紙、蠶繭紙、竹紙、大箋紙，有彩色粉箋，其色光滑。東坡、山谷多用之作畫寫字。」

　　宋代兩浙成了全國造紙業中心，而紹興的造紙業在兩浙又處於領先地位。當時官府在紹興產竹的地方設有造紙局，負責生產和修貢事宜。據宋《嘉泰會稽志》載：「竹紙上品有三，曰姚黃，曰學士，曰邵公。」其中陸珍（陸游四世祖）創製的學士紙更是名揚天下。宋代米芾的《珊瑚帖》就是在這種竹紙上創作的。

　　隨着印刷術的盛行，紙張的需求量急劇增加，進一步刺激了造紙業的發展，原有的原料已不能滿足需求，人們開始運用混合

材料造紙，即竹子、稻麥稈、麻和樹皮等。造紙技術日趨成熟，可以抄製出當時世界上最大的丈匹紙，製造出品種繁多的加工紙及各種藝術紙，紙張的生產亦可根據不同的用途採用不同原料和製作方法，充分滿足社會各領域對紙張的需求。此時紙既可用於書畫、印刷、抄寫書籍，還可用於造錢幣，製作日常用品及娛樂用品等。明代宋應星《天工開物‧殺青》中完整地記錄了當時造竹紙的過程，還繪製了竹紙生產過程中砍竹、浸漚、蒸煮竹料、蕩簾抄紙、烘紙等主要工序的圖畫。

　　這一時期，書畫家採用宣紙創作，較前朝更有過之，宣紙的製作工藝也比他紙更精湛，平滑且受墨極佳。宋代李燾《續資治通鑑長編》載熙寧七年六月：「詔降宣紙式下杭州，歲造五萬番，自今公移常用紙，長短廣狹，毋得與宣紙相亂。」

　　書畫紙在北宋時期大多仿製唐五代的產品，絕少獨創產品。又因楷書書家輩出，人們對箋紙更是喜愛，除澄心堂紙外，還有蠟黃藏經箋、白經箋、碧雲春樹箋、藤白紙、研光小本紙、會府紙、鄱陽白、西山觀音簾紙、鵠白紙、蠶繭紙、白玉版匹紙、謝公箋、薛濤浣溪箋、青白箋、學士箋、小學士箋。箋紙既為士人所珍，其中必產生製作箋紙的高手：宋代造箋紙名家輩出，有張公創製藤白紙、研光小本紙、蠟黃藏經紙、白經紙、鵠白紙等；又有顏方叔創製諸色箋，有杏紅、露桃紅、天水碧、羽麟、山水、人物，亦有金縷五色描成者，其箋紙多為士大夫珍之。又有謝公「十色箋」，俗稱鸞箋或蠻箋，此紙為宋謝景初（一○二○－一○八四年）創製而得名。謝景初字師厚，博學能文，尤長於詩詞，因受薛濤箋啟發，在益州設計製造出十色書信專用紙。這種紙色彩艷麗新穎，雅致有趣，其色為深紅、粉紅、杏紅、明

黃、深青、淺青、深綠、淺綠、銅綠、淺雲十種。謝公箋與薛濤箋齊名，為世人競誇。明弘治《徽州府志‧物產》謂宋代紙品：「舊有麥光、白滑、冰翼、凝霜之目。歙績溪界中有龍鬚山，紙出其中，名龍鬚紙。……宋時紙名則有所謂進札、殿札、玉版、京簾、觀音堂札之類。」玉版紙是一種潔白的精良箋紙，黃庭堅書作多用此紙，他曾在《豫章集‧次韻王炳之惠玉版紙》中贊曰：「古田小箋惠我白，信知溪翁能解玉。」《紹興府志》中載：「玉版紙瑩潤如玉。」北宋時還有福建產的楊家紙，這種紙明代又稱西山紙，亦即後來的毛邊紙。此紙採用脫青後的嫩毛竹為原料，紙質純潔、緊實、吸水性強，因其印寫即乾，色澤穩定，字跡經久不變，在當時成為了印製書籍的首選用紙。

南宋陳槱在《負暄野錄》卷下〈論紙品〉中謂：「布縷為紙，今蜀箋猶多用之，其紙遇水滴則深作窠臼，然厚者乃爾，故薄而清瑩者乃可貴。……今越之竹紙甲於他處，而藤乃獨推撫之清江。清江佳處，在於堅滑而不留墨，新安玉版，色理極膩白，然紙性頗易軟弱，今士大夫多糨而後用，既光且堅，用得其法，藏久亦不蒸蛀。」宋代溫州地方有以桑皮造紙，名蠲紙。宋程棨《三柳軒雜識》載：「溫州作蠲紙，潔白堅滑，大略類高麗紙。」

由於對加工技術精益求精，宋紙遂與晉唐造紙不分伯仲。除箋紙外還有藏經紙，其精製情形與箋紙同，其原料有的採用樹皮，有的採用竹子，亦有用破布雜料及混合料。在竹紙崛起的同時，皮紙生產技術仍有發展，優秀的皮紙品種層出不窮。宋代皮紙產量大、質量高，書畫、刻本及公私文書多使用皮紙，當時南北兩宗畫家多有取用。南宋畫家法常的《水墨寫生蔬果圖》、揚無咎的《四梅圖》均採用白色桑皮紙底，即一般人們所謂的「宋

宜」。紙中最著名的金粟山藏經紙皆是以桑皮製成，由於皮紙更易製成上乘高檔的精品紙，它更適宜創作多種書風和畫風的作品。書畫家更願意選擇在皮紙上書寫作畫，宋代書畫家米芾〈茗溪詩〉、〈淡墨秋山詩〉及蘇軾《人來得書帖》均為表面研光的楮皮紙。南宋廖氏世彩堂刻的《昌黎先生集》亦是用白色桑皮紙印製的。北宋的交子、南宋的會子、元代的至元寶鈔等紙幣也是用桑皮紙印製的。

竹紙在宋代特受歡迎，乃宋人大量印書所致。米芾所謂越之金版、饒州之黃皮紙、紹興的蠟紙、冉村的竹絲紙，均為竹紙之名稱，這些竹紙亦受當時很多書畫家喜愛，如米芾在《書史》和《評紙帖》中稱己在五十歲始以浙江竹紙研光作書，現故宮博物院藏米芾《盛制帖》、《寒光帖》即為浙江竹紙加少量楮皮製成。這時的樹皮紙之劣者，反不如竹紙之佳。

大體上，宋人的書畫用紙，多為加工製品。葉夢得《避暑錄話》謂：「紙則近歲取之者多無復佳品。余素自不喜用，蓋不受墨，正與麻紙相反，雖用極濃墨，終不能作黑字。」葉氏此處提到的「不受墨」當是加工紙無疑，麻紙並非是純麻製造，應為混合原料加少量麻料製成，所言麻紙，無非仿古稱而已。但所謂文人筆墨，則有用半製品的生紙創作。這時期生紙的出現應歸功於米芾，他喜作墨戲，又善畫煙雨濛濛景色，於是發現未經加工的半成品紙更適宜其畫風，故取半成品紙稍捶即用之。捶的原因，是古時造紙纖維太過粗糙，捶後紙面才變得平滑。《洞天清錄集》謂米芾：「類作墨戲不專用筆，或以紙筋，或以蔗滓，或以蓮房，皆可為畫，紙不用膠礬。不肯於絹上作一筆。」此種墨戲的紙張，觀其「不用膠礬」一語，即今所謂生紙。但生紙的取用，唐代已

有，唐張彥遠在其《歷代名畫記》卷三「論裝背裱軸」中記有：「勿以熟紙，背必皺起，宜用白滑漫薄大幅生紙。」

這說明了唐代已有「生宣」和「熟宣」的區分。而宋人的加工紙，主要採用梅天水、蠟、黃蘗、膠、礬、石灰、蛤粉等副料或加工以各種顏色及金銀做箋紙，見《負暄野錄》載：「吳人取越竹，以梅天水淋，晾令稍乾，反復捶之，使浮茸去盡，筋骨瑩澈，是謂春膏。其色如蠟，若以佳墨作字，其光可鑒。」而不採用以上原料加工的紙，表面多浮毛，不宜受墨，另外宋有仿製古紙者。如米芾《書史》所言：「王詵，每余到都下，邀過其第，即大出書帖，索余臨學，因櫃中翻索書畫，見余所臨王子敬《鵝群帖》，染古色麻紙，滿目皺紋，錦囊玉軸。」潘澤民〈金粟寺記〉載：「藏經蠶紙硬黃，筆法精妙。其墨黝澤如漆，每幅有小紅印記。金粟山藏經紙計六百函。宋熙寧十年丁巳，寫造大藏，賜紫思恭志，今僅存百餘軸。」《海鹽縣圖志》曰：「金粟寺有藏經千軸，用硬黃繭紙，內外皆蠟磨光。」以上文字所載金粟藏經紙為硬黃紙，其實金粟藏經紙並非硬黃紙，亦非繭紙，乃後人觀其色澤紙質，襲用古紙名稱代之。硬黃紙其質厚重、色暗黃，繭紙者則紋理如繭，以上為麻料。而宋藏經紙，則以樹皮製造。唐蠟硬黃紙專為摹寫用，非普通用紙，宋藏經紙加蠟砑光，乃宋代由箋紙發展中所製造，非如唐人用蠟取其透明之紙，此處用蠟使紙堅挺平滑以增美觀，屬兩種不同性質的紙，宋代的藏經紙亦受到很多畫家的喜愛，故多有取用者。

紙藥的使用和大幅紙的製造，是這一時期造紙技術的又一輝煌成就。紙藥是一種黏液，又稱滑水，是將仙人掌莖、黃蜀葵、楊桃藤、野葡萄葉等植物黏液置於紙漿中。這樣可使紙漿中

的纖維懸浮，均勻分散，從而使抄出的紙均勻，亦可防止所抄紙張相互黏連，提高生產效率。紙藥的發明年代雖無定論，但在兩宋時期已普遍使用。同時，紙藥的應用可以抄造出大幅紙張，當時工匠使用巨型紙槽，可以抄製三到五丈長的大幅匹紙，這是我國造紙史上的輝煌成就。製造這樣的巨幅長紙不僅要求有特殊的設備，而且還要求具有精湛的操作技術。現藏於遼寧博物館的宋徽宗草書《千字文》，就是一幅長達三丈餘、中無接縫的描金粉蠟箋。

四、元代文人畫與紙的統一性

元朝本蒙古國，其先祖據翰南、克魯倫二河之源，後裔漸次勃興，自宋末入侵以來，並入主中夏，以諳習汗馬之勞，對文物及手工業技術不加提倡弘揚，遂令文化藝術蒙其障害。若以外族文化，恐早已泯滅，然我漢文化之於數千年歷經災難反愈顯深邃，又往往可使征服者納於無形，終成漢文化的繼承者，故元強悍猛烈之風，漸趨於禮樂雍容之習。

元朝八十餘年，竟出書畫家四百餘人。許多在野文人畫家，心傷亡國之痛而手無縛雞之力。在這種精神變態中，產生了淡泊的高士，一反宋代艷麗的工筆體裁，創造了疏曠的水墨畫風。那種高逸風韻、淡然天成的畫風，使元朝書畫家在選紙時不必固執於唐宋時平滑光鮮的要求。書畫求於真性，而用紙亦選具其真性之紙，前代文人棄而不用的生紙，或未盡加工的半成品，恰好成了元人發揮情性、寄墨韻以憤世、借信筆以嘲權的工具。故元人

作品多採用半製品的粗生紙，以求其毛澀，因此精緻的紙品，反倒用者愈來愈少了。

元代仍然保持着宋代造紙業的規模與技術，除了保留久負盛名的名紙外，還開發出元書紙。元書紙原稱赤亭紙，與毛邊紙同族，是採用嫩石竹為原料製成的書法用紙。這種紙在北宋真宗時期就已經出現了，當時用於御用文書，因皇帝元祭（元日廟祭）時用以書寫祭文而改成元書紙。這種紙含青竹氣味，落水易溶，着墨不滲，藏久無蛀，不變色，在元代常用於書畫、寫公文、製簿冊等。以富陽大嶺、小嶺所產最負盛名，今福建亦有生產。

元代印書業雖不甚發達，但所印書籍質量絕不遜於宋代及晚於後的明代。印量不大，但印製極為講究，《前塵夢影錄》云：「汪文盛等復刊兩漢書……卷首有元人字及葉石林墨跡，紙薄而韌，極可愛玩。」「曩在申江，見元《馬石田集》十二冊，其紙潔白如玉，而又堅韌，真宋紙元印。」「范文正事跡，只二十餘頁，字悉吳興體，末有孫淵翁題跋，黃蕘翁三跋。淵翁云：『此等元大德、延佑本，直欲駕於宋刻尋常本之上。』」可見元刊書籍的製作大有駕於宋刻書之上。

元代開發的書畫用紙有連史紙。連史紙又稱連四紙、連泗紙，紙質厚者稱海月紙，產於福建省邵武，素有「紙壽千年」的美稱，在元代即被譽為「妍妙輝光，皆世稱也」，至今已有六百多年的歷史。其特點是紙質薄而均勻，潔白如羊脂玉，防蟲耐熱，着墨鮮明，宜書宜畫，多用來製作高級手工印刷品，如貴重書籍、碑帖、信箋、扇面等；清晰明朗，久視眼不易倦。

元代還有一種加工紙明仁殿紙，屬箋紙類，是元代工匠自己研發的，可代表當時的造紙水平，為世人仰慕。明仁殿紙與端木

堂紙略同，上有泥金隸書「明仁殿」印記，專供宮廷內府使用。明仁殿是元代皇帝讀書和批閱奏摺的地方，這種紙到了明清大多為仿品。此外還有以玉屑、屑骨、冰翼為名的紙。從這些名稱可以看出元代造紙的高超技術。

　　元趙文敏為宋皇室後裔，書畫用紙依延宋人習慣，或用青絹，或以槽製紙張，甚為考究。至於四大家，即倪、王、黃、吳作畫均用紙底，除王蒙用精製紙外，其餘用紙均採用生粗紙，以表達其簡率畫風，如用精緻之紙或絹，恐反蓋其筆墨神韻。

　　同時還有黃麻紙、鉛山紙、常山紙、英山紙、臨川小箋紙、上虞紙。黃麻紙在晉代已很普及，因做工簡單，留其原色，故色黃，稱為黃麻紙。至隋唐則工藝精進，方能造白色麻紙，宋代時書畫家極少使用黃麻紙。元代則紙張不求精緻，而麻紙纖維質粗，不易精細，又因麻紙製作工藝採用的是晉人之法，多為仿古的黃色麻紙，故元代畫家多有取用。以上紙雖為書畫用紙，但仍屬粗工簡製之類。

　　此外箋紙方面，元代其他地方亦有與涇縣所產同名的如蠟箋、黃箋、花箋、羅紋箋，皆產自紹興。另外江西還產有白鹿箋、觀音箋、清江箋。趙松雪、康里巙巙、張伯雨、鮮于樞多用此紙。白籙紙近連四，但較連四稍厚，紙有韌性，後更名為白鹿紙。《至正直記》載：「世傳白鹿紙乃龍虎山寫篆之紙也。有碧、黃、白三品。白者瑩澤光淨可愛，且堅韌勝江西之紙。趙松雪用以寫字作畫，闊幅而長者稱白籙。後以白籙不雅，更名白鹿。」另有皖南產白鹿紙，與江西白鹿紙同名不同質而已。

　　以上紙均為樹皮所造，此外元代亦有產自富陽和上虞的竹紙。當時許多書畫家均以這些竹紙作紙底。另外黃子久的《富春

山居圖》採用皮棉料的半製品為紙底，錢選的《白蓮圖》採用的是桑皮紙底。元代採用樹皮棉料紙之半製品多為粗工製品。因此元代凡精製加工紙，畫家多不取用，書法則兼用加工紙及各式箋紙。凡宋代的加糨、加砑、砑蠟、上漿等精製方法，元代仍襲用之。元代費著撰寫《蜀箋譜》，這是唯一記錄元代手工造紙的專著，但以蜀箋、蘇州箋、廣州箋為主。此外還有元末文學家顧瑛〈謝靜遠惠紙〉一詩：「蜀郡金花新著樣，剡溪玉版舊齊名。荷君寄我黟川雪，猶帶漣漪寫月聲。」

元代宣紙產地涇縣出產有彩色粉箋、蠟箋、黃箋、花箋、羅紋紙、明仁殿紙、假蘇箋、白鹿紙等。此白鹿紙產於皖南，與江西產白鹿箋不同，這種紙質堅色白，性柔潤滑，映日可見梅花鹿圖案，又名白鹿宣。

元代書畫家對用紙要求已出現明顯區別，畫家非生紙不用，盡顯放逸筆觸；而書家則多用箋紙。普通所用者有朝鮮輸入的高麗紙，加砑後名曰白砑紙。倘以南北作分，北方有產於河北的棉紙，南方有皖南六吉單宣，另外還有江西棉料紙、湖南棉皮紙、浙江竹紙、福建竹紙等。

元代有一位叫曹大三的人，是宣紙發展史上又一位里程碑式的人物。安徽涇縣《小嶺曹氏宗譜・序》謂「吾族始祖大三公，自南邑之虬川遷居小嶺」，距今已有七百多年的歷史了。曹大三率族來小嶺主要原因是為了躲避戰亂，「宋元之際，兵戈迭起，大三公攜其二子，七子公，二八公避亂小嶺，族由是蕃」。其二是因喜愛小嶺的自然環境，「吾邑西小嶺曹氏，涇之巨族，彬彬可稱古世家矣，延至北宋有瞻大郎者，世居太平之殿，頭里涇陽鄉，其次曰弘鍾，自太平遷虬川八世大三公，愛小嶺之山環水繞，遂

卜居焉，為小嶺之始祖，令其生齒，蕃衍族中」。大三遷居小嶺後，根據當地優越的自然環境和豐厚的資源，就地取材，以造紙為業。《小嶺曹氏宗譜》載：「涇，山邑也，故家大族，往往聚居山谷間，至數千戶焉。曹為吾邑望族，其源自太平再遷至小嶺，生齒繁夥，分徙一十三宅，然田地稀少，無可耕種，以蔡倫術為生業。故誦讀之外，經商者多，人物富庶，宛若通都大邑。」由此可知，曹大三定居小嶺後，以造紙為生。他利用當地的青檀樹皮作原料，後又溶入沙田稻草和其他配料，再加上對傳統造紙技術的提煉，使宣紙的工藝達到了前所未有的境界。後在曹姓、汪姓、金姓、方姓、周姓等諸家族的共同努力下，終於把中國古代的手工造紙技術提高到了一個頂極的階段，宣紙也從誕生的近千年歷程中，進入成熟階段，成為了家喻戶曉的產品，書畫家也以不用宣紙為恥。這幾大造紙家族的智慧成就了宣紙，使人們知道了宣紙產地——涇縣，小嶺也因「宣紙之鄉」之稱而名滿天下。

　　清末涇縣文人胡韞玉在《紙說》中對宣紙作了簡略闡釋：「涇縣古稱宣州，產紙甲於全國，世謂之宣紙，宣城、寧國、涇縣、太平皆能製造，故名宣紙。而涇縣所產尤工。今則宣紙惟產於涇縣，故又名涇縣紙。」

　　宣紙製造之原料初始純以青檀樹皮，後因產量增加，原料短缺，紙工們便嘗試加入稻草或楮、桑皮等料，在實踐中，他們發現配以適量稻草反而改善了紙的性能，較之用純皮或配以他皮更為柔和，尤以加入沙田稻草所造出的紙更加精良。這一發現不但解決了原料匱乏的問題，更重要的是宣紙的質量得以大大提高，也更適宜中國書畫的獨有特色。而後他們又在各種配比上找尋規律，制定各種紙的配比標準，從而造出性能不同的宣紙，以配合

書畫中的各類風格。

　　這時期宣紙原紙和以其加工而成的熟紙，都堪稱紙中珍品。

　　據上所述，宣紙始於唐代而發展於元代。其工藝非單個家族能夠完成，它是由多個家族的智慧融合的結晶。一九八四年，沈從文購得古宣多卷，其中玉版宋仿澄心堂紙、加重雨雪宣、清道光雨雪宣均為宣紙極品。現存於北京，藏於故宮博物院的元代書畫精品如李衎《墨竹圖》、趙孟頫《從騎圖》、《松水盟鷗圖》、柯九思《墨竹圖》、王蒙《青卞隱居圖軸》、高克恭《墨竹坡石圖》、吳鎮《松泉圖》等，這些傳世佳作與宣紙的特殊效果是分不開的。

五、明代宣紙的鼎盛期與發展

　　元以胡族君臨天下僅八十餘年，明太祖朱元璋繼起滅元，中國遂又以漢人治世。太祖重啟漢文化，制禮樂，修圖籍，遍訪天下遺士，並以經義開科取士，尊崇程朱之學為教化之主旨，修明政治，獎勵文學，在文藝書畫方面復繼趙宋遺緒，設置如宋制之翰林圖畫院。初於武英殿設待詔，後於仁智殿置畫工。明朝所設畫院，其規模雖不如宋，院體畫工其職稱亦與宋代有異，然名匠巨手輩出，可與兩宋競美爭艷。洪武初，趙原先被徵入京師為畫師。其後周位又入畫院，命畫天下江山圖於便殿。「浙派」創始者戴進宣德間為畫院畫師，以見忌於謝環，遂成為在野院派畫家。所以明代畫風無論在朝在野，皆與院體同，其畫風工整者仍承宋人思緒，以絹為底。然文人畫家以崇尚紙底為榮，大力推進造紙

業進步，使明代造紙術漸臻完善。明代是中國宣紙業發展的又一個高峰，不僅名品繁多、產地集中，使用範圍和領域也更加廣泛。

　　宣紙在明朝進入重要發展期，這與印刷業的興盛有關。尤其自明隆慶、萬曆年後，與宣紙產地涇縣毗鄰的徽州成了全國四大刻版印刷中心之一，一大批實力雄厚的徽商涉足了這一領域，推動了宣紙業的發展。史書文獻記載關於宣紙的製作工藝頗豐，明代文震亨在《長物志》中提到「灰鹼蒸煮，雨洗露煉，日曝氧漂」的製料法和「撈、曬、剪」環環相扣的製紙工序法，這是涇縣造紙工匠多年的實踐經驗。《長物志》評明代各種名紙時特別提出：「涇縣連四最佳。」明沈德符《飛鳧語略》稱：「則涇縣紙，黏之齋壁，閱歲亦堪入用。以灰氣且盡，不復沁墨，往時吳中文、沈諸公又喜用。」至此宣紙工藝更為成熟。隨後紙坊工匠攜原料進京於大內宮抄紙製貢宣，出現了由皇家監製的宣紙加工紙，這就是最著名的陳清款宣紙，因產在宣德年間，故又稱宣德紙。它標誌着宣紙工藝已臻完善，從此宣紙成了眾紙之冠。明末方以智《物理小識》中寫道：「宣德陳清款，白楮皮，厚可揭三四張，聲和而有穰。其桑皮者牙色，礬光者可書。今則棉推興國、涇縣。敝邑桐城浮山左，亦抄楮皮結香紙。」陳清款首先選用白楮皮為原料製成生紙，所產紙均以陳清款命名。清查慎行《人海記》載：「宣德紙，有貢箋，有錦箋，邊有『宣德五年造素馨紙』印。」又有白箋、灑金箋、五色粉箋、金花五色箋、五色大簾紙、磁青紙，以「陳清款為第一」並作詩讚曰：「小印分明宣德年，南唐西蜀價爭傳。儂家自愛陳清款，不取金花五色箋。」清鄒炳泰《午風堂叢談》謂：「宣紙至薄能堅，至厚能膩，箋色古光，文藻精細，有貢箋，有棉料，式如榜紙，大小方幅，可揭至三四張，邊

有『宣德五年造素馨紙』印。白箋堅厚如板，面面砑光如玉，灑金箋，灑五彩粉箋，金花五色箋，五色大簾紙，磁青紙，堅韌如緞素，可用書泥金。（宣紙陳清款為第一。）」也說明涇縣小嶺的宣紙加工製造工藝已提高到前所未有的高度，亦是涇縣造紙工匠對中國文化的最大貢獻。

宣德為明代宣宗朱瞻基在位時之年號，宣宗在位十年，以好琴棋書畫著稱，常於閒暇召匠人入宮為其創製精緻物品以供御用。手工造紙更是高手輩出，所製產品均印上「宣德」字樣。而宣紙更為宣宗青睞，經加工而成的宣德箋就是在其監製下而誕生的宣紙精品。其半成品時為宣州貢品，品質已在眾紙之上，再經精加工後更是錦上添花，達到宣紙成品中的最高境界。僅僅幾年內，宣紙打破了與各地其他紙種分爭的局面。

隨着宣紙的聲譽日隆，宣紙生產技術也逐步從原有的生產基地擴展到了鄰縣及外省，但當宣紙技術離開了它故有的產地，也就遠離了宣紙的內涵和本意，只有涇縣的物產和水土才能生產出真正的宣紙。因此廣義上的宣紙，應為以古宣州涇縣為中心及周邊鄰縣等地所產，狹義上則認為宣紙必須是以青檀皮為主要原料生產的特種紙。「紙之所造，首在用料」，宣紙的原料與其他紙種有本質上的區別，以青檀皮為主料和以沙田稻草為輔料，搭配比例極為精確講究；另一方面，宣紙對水質、藥料、地理環境都要求極高，其他的紙種用料或以麻、藤，或以竹、稻草，雖然製作過程與宣紙極為相似，但原料有別，便很難達到宣紙所特有的神奇魅力。

造紙在明代達到最輝煌的階段，從而造就了很多用宣紙的書畫家，這些畫家將非宣紙不用變成一種時尚，就連書家也開始

對紙有了極高的要求，大力提倡紙底，杜絕用絹。書家用的紙並非當時普通的紙，而是宣紙的半成品紙，或再加工而成的精緻箋紙。書畫家對宣紙的廣泛使用，加之各人藝術風格的不同，使其對宣紙質地的標準和尺幅的要求也不盡相同，這無形中推動了宣紙業對品種、尺幅、質地的拓展開發及改進。正是這一時期，中國宣紙史上出現了至今仍引以為豪的傳世精品，如丈六宣、連四紙、棉料宣、榜紙，以及各種加工泥金、描金、灑金等名貴品種。丈六宣又名露皇宣，清代畫家金農在其《冬心畫竹題記》中有「宣德丈六名紙」的記載。這種巨型匹紙，長一丈六尺、寬八尺，是宣德年間創製的最大張幅宣紙。據嘉慶十一年《涇縣志》載：「露皇以帝子而名，溯朔妙製，並讚其紙奪雪舞雲，達於三都於國貢，珍貴風士之美秀。」這種紙要求工藝性極強，僅抄製過程就需要十五六名高超工匠的精湛配合，技術複雜，紙質優良，堅韌淨潔，屬特種淨皮類宣紙，一經問世即深受書畫家珍視，且與當時的宣德瓷、宣德爐並稱「宣德三珍寶」。除以上紙外，這時期還有外來紙種的引進，如高麗箋紙和日本紙等。

明代製造的竹紙，當以毛邊紙最負盛名，亦稱西山紙，這種紙源於北宋楊家紙，紙質細膩柔軟，有韌性，略呈米黃色，正面光，背面澀，托墨性極好，耐久性不弱於連史紙，因此被明代大藏書家毛晉用於印書，並在紙邊上加蓋「毛」字而得名。這種紙多用於印製線裝古籍，書畫亦有用之。

明代宣紙業的發展，從史書記載中可知，宣紙無論工藝及聲譽均勝於前朝歷代。明代造紙情形我們可以從宋應星所著《天工開物》中找到，這部書記載了各種紙的製造工藝。明代加工的精緻箋紙水平極高，這些箋紙光亮艷美、五光十色，在選用配色、

描金描銀上更是具有皇室氣、士大夫氣。這些紙在未加工之前仍為文人畫用紙，經加工後多用於書法。砑花紙就屬這類加工紙，其所用紙料均為上等極堅韌之皮紙，有厚薄之分，紙色多種，印有山水花鳥、龍鳳魚蟲、雲水龜紋，亦有以人物故事為題材的，映日透光，可見紙中暗紋圖形，紙表施粉，當時文人士大夫常用於書寫。對用紙要求的提高造成了書體的一種新傾向，人們開始注重於一種烏黑圓亮、大小一致的官場書體，這種字體書寫在明代箋紙上顯得更加醒目，這就是被後人稱之為黑、大、圓、亮的館閣體。清洪亮吉《北江詩話》云：「今楷書之勻圓豐滿者，謂之『館閣體』，類皆千手雷同。」當時的科場亦要求以此字體應試，後來這種字逐漸變成了拘謹呆板、程式甚嚴的字體。明代加工箋紙的技術亦是任何朝代都無法比擬的，其一是紙底為宣紙，其二是工藝極精湛。明代中葉後，文人畫承元朝遺風，且更加興盛，至明末幾乎全都成了文人畫的天下了。他們共同的特點就是非紙底無以表達其性情，非紙底無以彰顯其特長，這時更多的畫家開始大力提倡生宣紙。其中最為有力的提倡者就是禮部尚書董其昌，這無形中給宣紙又帶來一次春風。其三是宣紙不僅作為貢品和書畫家的必需品，也因世人的珍視，而成了士大夫及古玩家的收藏品。

箋紙雖在唐宋早已有之，但在那時並非主流，而明代則成了箋紙的主體時代。唐宋箋紙多為小型紙幅，可書寫小幅作品，明代時大幅箋紙出現，或為對聯立軸，或為長卷，亦有六尺整幅者。當時的箋紙種類有加粉的粉箋，如宣德貢箋，這種紙有許多品種，如本色粉紙、五色粉箋、金花五色箋、五色大簾紙、磁青紙等；有加蠟的蠟箋，及粉蠟合加的粉蠟箋；亦有染色的色箋，

上面可印製圖案或灑金銀、灑花瓣等。粉蠟箋是一種加工難度較大的多層黏合紙，它始於唐代，其本質具有粉紙與蠟紙的優點。底料的皮紙施以粉，有些還要加染蘭、白、粉紅、淡綠、黃五色，後加蠟捶軋砑光而成，書寫時墨色黑亮如漆。還有一種極名貴的紙——羊腦箋紙，它是明宣德年間製造的又一精品，這種紙以存放較久的羊腦和頂煙墨塗於紙上，再經砑光工序製成。此紙如漆如鏡，用於抄經或作線描畫。明方以智在《物理小識》謂：「永樂於江西造連七紙，奏本紙出鉛山，榜紙出浙之常山、廬之英山。宣德五年造素馨紙，印有灑金箋、五色金粉、磁青蠟箋，此外，薛濤箋，……松江潭箋，或仿宋藏經箋、潢荊川連、芨褙蠟砑者也。」

明代還繼承了宋人印書之風，大量版刻印製的繪圖文稿隨處可見，開刊刻書籍的新紀元，同時還大量印製箋譜。箋譜最早印製於明崇禎十七年（一六四四年），迄今已三百餘載，傳本至為罕見。當時印箋譜最著名的有徽人胡正言所印的《十竹齋箋譜》、吳發祥印的《蘿軒變古箋譜》等，這些均為木刻與印刷技術相結合製成。在《程氏墨苑》、《方氏墨苑》刊行後，此種木板刻畫皆應用於箋紙上，使染色描金之箋紙大盛，又樹立了士大夫的清雅高格。

除涇縣小嶺外，其他各地的產紙雖不及宣紙那麼繁榮，但也是相對長足可取的。新安所造之楮皮紙，絲毫不遜於小嶺（新安即唐宋間黟歙造紙地，元明之後至清末仍繼續製造）。明屠隆《紙墨筆硯箋·紙箋·國朝紙》謂：「永樂中，江西西山置官局造紙，最厚大而好者曰連七，曰觀音紙。有奏本紙，出江西鉛山。有榜紙，出浙之常山。直隸廬州英山有小箋紙，出江西臨川。有大箋

紙，出浙之上虞。今之大內用細密灑金五色粉箋、五色大簾紙、灑金紙。有白箋，堅厚如板，兩面研光，如玉潔白。有印金五色花箋。有磁青紙，如緞素，堅韌可寶。近日吳中無紋灑金箋紙為佳。松江潭箋不用粉造，以荊川連紙褙厚研光，用蠟打各色花鳥，堅滑可類宋紙。新安仿造宋藏經箋，紙亦佳。有舊裱畫卷棉紙，作畫甚佳，有則宜收藏之。高麗紙以綿繭造成，色白如綾，堅韌如帛，用以書寫，發墨可愛。以中國所無，亦奇品也。」

以上各地紙業雖依然發展有序，工藝甚精，但因多種原因仍不如宣徽二州造紙發展迅猛。全國造紙仍以皖南為第一。這一時期對紙張的保存，除沿用舊法外，以南宋時發明的川椒水浸泡處理紙張，這種加工後的紙具有很好的防蛀效果。同時還發明了「萬年紅」防蠹紙，在紙的表面塗染一層橘紅色的鉛丹，防蛀效果極佳，紙經歷數百年仍保持鮮色而不變，附在書籍的面底，可永久防蛀。現藏於中國歷史博物館的明崇禎四年刊本《夢溪筆談》及清本《羊城古鈔》等古書籍底部均襯有萬年紅防蠹紙。

箋紙以外有一種特種紙，多用於作扇面。明代以前的團扇、執扇，面覆以縑素，背裱連四紙一層，而明代則以摺扇為多。摺扇早在六朝時就已出現，只是名字不同而已。《南齊書‧劉祥傳》：「司徒褚淵入朝，以腰扇障日。」此腰扇即為摺扇。唐鑒真和尚東渡，將此種腰扇傳入日本，其用紙多選料半、連四、扇料，製為雙面，這種摺扇可分為九單、十一方、二十排、三十排等多種。

箋紙多用於書法，但百搥及染製後則多作繪畫紙。尤其是染紙，半生半熟紙明人用得最多，蓋因墨韻變化較生紙更為美觀。箋紙經過研染之後，簾紋不易辨清，故鑒定其年代頗為困難。明

代紙質凡精製者，均有水印款式，多為商家借文人款名和齋名者，各色俱有，這對鑑別還是有很大幫助的。

綜觀明代造紙業，既為宣紙最昌盛的時期，亦可稱為箋紙的精工時代。

六、清代宣紙一統天下的時代

滿人入關後，掌握政權二百五十餘年，建都北京。北京為漢文化之重地，故其文化反被漢文化所消融，各種體制均依存漢族之舊。清朝禮樂文物之制，更是沿承明代矩範，又自明董其昌創南宗畫派之後，繼起諸畫家均以紙本為畫底，畫中四僧亦非紙不畫，其中又以用宣紙者眾。雖郎世寧、仇英、孫祜、周鯤、丁觀鵬、二袁等宮廷畫師專擅絹底，但在通常情形下，仍多用於紙底創作，且尚生紙。而文人畫者更以用熟紙為恥。書法之中，凡為真正研究書法者，以用生紙為多，改前朝用箋紙之風。但凡身經殿試者，或取館閣體勢者則保留箋紙之習。

這時期涇縣宣紙生產發展十分迅速，小嶺造紙業的繁榮更不待言。紙坊增多，小嶺已無法容納，故眾紙坊主另闢蹊徑，拓展於外，僅康乾時期，紙坊遍及縣內及周邊各地。太平、寧國、歙縣、黟縣、休寧、池州等地都是書畫用紙的著名產地。僅涇縣一地紙坊多達四十餘家，紙槽一百五十六簾，除白鹿、雞球等老品牌外，又有了六吉明開化紙、六吉單宣、六吉雙宣、夾宣貢、虎皮箋、煮箋、玉版宣、羅紋紙等二十餘種，已分為棉料、淨料、皮料三類。有加膠、染色、描金銀、灑金銀、刻花等工藝。其中

涇縣汪六吉所製宣紙享譽最高，被人們視為珍品，世稱汪六吉紙。同時半製品紙的大量生產也是當時一大特點，如毛六吉則以半製品紙在市場上發賣。紙坊的半製品，均由紙鋪購去，先將紙面毛絲用刀刮去，如煮硾宣，這種紙是清代紙工為清退紙張存留的灰性而實施的一種手法，其工藝則是將紙灑潮濕待乾後加蠟砑光。然清初紙鋪或私家之紙加工多採用植物液刷塗，以使着墨不至滲化過快，生熟得宜，有佳墨不散之功。清代杭州、蘇州、松江等地均生產這種紙箋，尤以杭州虛白齋所製最受稱道，享有較高的聲譽。宣紙的特質至此已完全定型並愈發鮮明。

清代在對紙着墨發灰，如何去除灰性，亦另有其加工手法，錢梅溪《履園叢話》謂：「紙類不一，各隨所製，近所用者，不過竹料、棉料兩種。竹料用之印書，棉料用之寫字，然紙質雖細，總有灰性存乎其間，落筆輒滲。若欲去其灰性，必用糯米漿或白芨水或清膠水施之，然後捲在木杆上，以椎千捶萬捶，則灰性去而紙質堅。米南宮製紙亦用是法。若欲灰性自退，非百餘年不可，然其質仍鬆不可用也。」

這只是清人一般書畫紙的加工方法，而紙鋪的加工則不採用拖漿，僅加蠟砑平即成，亦名煮硾宣。玉版宣半製品多厚而見簾紋，經加工後就很難見到簾紋了。但一般僅用於書法，真正的玉版宣不宜作畫，玉版宣中適宜作畫的為劣等，較薄不細。康熙年杭州良工王誠之以所製銅絲簾造闊羅紋紙，其簾頗精巧，紙亦聞名世間。歎無繼承之人，終為絕響。後有仿製者，以竹簾抄製，即坊間所稱之狹簾羅紋紙，與王誠之所造羅紋紙遠不能相比。同時亦有狹簾羅紋紙，堅厚潔白，產地在涇縣，質與宣紙完全相同；簾紋呈現規矩而密集的經緯線，深而清晰，尤似籮篩，故名。

此紙雖薄，但韌性極佳，當屬宣紙類上等，其所用竹製絲簾，亦不遜於銅絲簾之精美。

宣紙中大者逾丈，宋明時人的筆記曾有記載。至清代則可造三丈者，奭良《野棠軒摭言》稱：「乾隆中尚有數丈者，嘗見汪時齋尚書承霈所作花鳥畫，橫幅長及三丈。」現故宮藏富陽董邦達山水亦大逾二丈。看來清代能造出二三丈大幅之宣紙已是極其平常的事了。清康熙年間進士儲在文宦游涇縣時，曾親眼目睹了涇縣當時生產宣紙的盛況及製作情境，作〈羅紋紙賦〉：「涇素群推，種難悉指。山棱棱而秀簇，水汨汨而清駛。彌天谷樹，陰連銅室之雲。匝地杵聲，響入宣曹之里。精選則層岩似瀑，匯徵則孤村如市。度來白鹿，尺齊十一以同歸；貢去黃龍，篚實萬千而莫擬。……越楓坑而西去，咸誇小嶺之輕明；渡馬瀆以東來，並說曹溪之工致。……歌曰：天生柱陽開楮園，厥功遐被用靡極；千古而遙疇比則，惟此涇川邁新式。智巧絕殊驚莫測，不絢而文勝五色；洞洞矚矚光渙泐，宛如棋布泯白黑。復似星羅輝南北，絲何纂纂致偏直。藐彼越獻理胡側，豈其龍梭隱為織。敬仲雖神阮亦逼，屬在翰墨胥關臆，傳之無窮寧有息。」

據費著《箋紙譜》謂：「凡紙皆有連二、連三、連四。」「連」通「簾」，實為製紙術語，而演變為紙名。《江西通志》謂：「造紙凡二十八色曰……結連三紙，棉連三紙，白連七紙，結連四紙，棉連四紙。」是連四有棉連、白連、結連之別。連四紙的產地在江西，大多為料半，今所出者尤薄。《賞延素心錄》謂：「畫背紙用元幅，精勻漫薄，涇縣連四砑熟，兩紙合一。」連四實為裱褙用紙，比單宣尤薄。清初有較厚者，或可用於作畫。清乾隆十八年修《涇縣志》記載：「食貨之屬，涇紙供上用者曰金榜，高

四尺，闊四尺五寸。槽戶歲製，差官所解。明時由巡按，國朝由布政司，每歲戶部發價銀三萬兩額解至京。康熙戊戌後，內差採買。最大曰潞王，高一丈六尺，明潞藩制式；次曰白鹿，高一丈二尺；曰畫心，一曰澄心堂；曰羅紋，趙氏新仿古式；曰捲簾，闌墨新用；曰連四，曰公單，悉常用。俱出湖北慈坑、宋村、小嶺諸處。別樣有學書，有傘紙。皆皮為之。」清嘉慶十一年《涇縣志》記載：涇縣宣紙有「金榜、潞王、白鹿、畫心、羅紋捲簾、連四、公單、學書，傘紙皆皮為之；千張，火紙以竹為之；下包紙高簾衣紙者以草為之」。

清代外來之高麗紙、髮箋等，已不再作為貢紙而是以商品買賣進入中國。高麗紙其紙質較粗，纖維甚長，狀如中國粗皮紙，規格為長四尺、橫二尺半，吸墨差，與宣紙工藝實無法相比，但此紙有用於書畫者，以取別趣。此外清代有以喬木所製的木箋，紙色黃中泛褐、半透明，縱貫深淺交疊呈現喬木條紋，紙箋甚薄，乾脆、韌性不足，紙表光滑，木箋紙非常珍稀，文獻中亦少見記載，製造工藝今已失傳，製品僅見於清代。

髮箋紙與高麗紙原料相同，多為小幅，亦有同高麗紙者，表面撒有動物毛髮，故名之。色有紅、白兩種，此二種紙均產自於朝鮮，可作書畫用紙。石濤《宋元吟韻山水冊》題謂：「素翁以洋紙索余寫畫，因取宋元諸公吟韻圖，成十二幅，寄上索矣。」石濤所言此種洋紙，非歐洲洋紙，當是日本紙，清代輸入紙種類甚多，然能用於書畫者僅此而已。

乾隆皇帝是一位傑出的政治家，而且才華出眾、學識過人，賦詩填詞、琴棋書畫無所不能。他對歷代名紙尤為喜愛，故而對造紙業的發展產生了一定的推動作用。乾隆擴大了其祖父康熙皇

帝在北京宮廷的紙坊，並下令從全國各地徵調造紙名匠來充實宮廷造紙。除製作供內府日常文書辦公用紙外，風雅好古的乾隆皇帝還讓這些名匠以古法研製造出他喜愛的歷代名紙，澄心堂紙便是其中之一。當時宮中儲有少量藏品，他視為珍寶，便命仿製，並指派官員督造，要求各項質量指標不能與原樣有異。經反復試製，終於造出光滑勻淨、細密如玉的乾隆年仿澄心堂紙。後來又命工匠仿金粟山藏經紙，他親臨督製，還命大臣搜羅有關古紙製造的文獻，供其閱讀，從製料、抄紙到加工染黃、上蠟均不惜工本，因此造出的紙異常精美，並在紙角處蓋「乾隆年仿金粟山藏經紙」印記。宣紙在清代二百餘年歷史中，其造紙工藝達到了只能繼承而難以逾越的巔峰，這一繁榮景象主要取決於以下三個因素：

一、康乾盛世的社會政治穩定。「自世祖入關後，全以武力席捲中原，威服四鄰。繼則提倡文教，收拾民心，開科舉鴻博，編撰圖書，以虛名學術，牢籠漢族之士。雖僅為出於政治之方略，然而影響所及，是以驅天下浩博之一途。承學之士，不授其結習之所好，沉蟬於文史之問世，以終其生活。」從而推動了宣紙業的健康發展。

二、清大力提倡編書修志。如《四庫全書》、《紅樓夢》、《水滸全傳》、《聊齋志異》等，以及全國各府縣乃至宗族大量修志續譜，需用大量紙張來付印，因而有力地促進了宣紙產量的不斷增加。

三、清皇室對書畫藝術的過度酷愛。為表明天下之承平，清世祖、聖祖極崇愛繪畫，建國之初就設如意館，以延畫史。高宗尤精鑒識，海內名畫幾被徵收殆盡。

乾隆重獎畫士，為有清一代之冠。清代宮廷造紙除以古法仿製歷代名紙外，也研發加工新的紙品，其中較著名的有梅花玉版箋。這種紙為斗方形，表面施以粉蠟，再用泥金或泥銀繪製梅花圖案，並鈐「梅花玉版箋」長方形五字朱印。余曾在杭州友人徐兆禮家中見舊藏的光緒年貢宣三刀，外包裝紙分為兩段，上者印有「貢宣」二字，字中間上方蓋有「御賜」小印，下面為藍色文字九行，所記「趙記貢宣，趙德進系咸豐年間宮廷製紙師趙肆之傳人，所製紙細軟華潤，撫之若膚，曾獲先帝御賜『紙藝精湛』之橫批，為當今文人所推崇收藏」。

清代所造箋紙，繼承明人製法，種類之多與明代相等，如金銀花粉蠟箋，宮廷大臣書聯均用此紙。這種紙雖然極為名貴，但很難保存，存放四五十年後，其金銀均變為墨灰色，粉蠟剝落，且橫裂為虎皮。但有些小型箋紙，無論粉蠟紙、金銀箋、水印宣紙，要置於不見風日之處，方可保存完好。

蔣玄佁《中國繪畫材料史》謂：清代箋紙，精製之地如杭州，刻工之妙如皖南，但大宗出品則在北平，其染色者有為宣紙，有為竹紙，故紙並非完全為宣紙之佳者。清咸豐年間，清軍與太平軍在涇縣一帶輾轉征戰十餘年，戰亂使小嶺人口銳減，紙槽大部分被毀，原料基地荒蕪，宣紙慘遭池魚之殃。

緊接着帝國主義的殖民侵略，中國的造紙手工業在洋紙、機械紙的排擠下愈發失去了發明者與製造者的尊嚴，從而日益衰落，紙的產量銳減。宣紙因為其獨特的優越性能，非他紙所能替代，方能苟存。至十八世紀末，歷經戰火的宣紙才又一次浴火重生。遺憾的是，當年輝煌的清宮紙逐漸衰落，至鴉片戰爭爆發，名盛一時的清宮紙坊最終被勒令停產。民國初年外來機械紙大量

進入中國，嚴重侵蝕了中國文化。然而正當美國國會圖書館發生「圖書自毀」的時候，人們不免想起了歐洲幾個世紀前的繪畫作品已經出現了不同程度的龜裂脫色，甚至嚴重破損。一些科學研究者採集多種中外紙樣，如宣紙、絹和西洋紙等，進行人工加速老化對比實驗，結果發現新聞紙的壽命約一百年，速寫紙的壽命為一百三十年左右，水彩紙的壽命為二百八十年左右，銅版紙的壽命約五百年，已是極限了，而宣紙壽命為一千八百年至二千年。除此以外，中國的蜀箋、桑皮紙、夾江紙等壽命均在千年以上，麻紙、構皮紙更超越二千二百年，採用竹漿製造的毛邊紙、白唐紙、玉扣紙、白元書紙及朝鮮高麗紙的壽命也在一千年以上，均遠超於西洋紙。

第五章

近現代宣紙的發展

清代全國宣紙銷量以北平為最，這些商家經銷的宣紙已遠遠超過宣紙廠家的直接銷量，其中最負盛名的要算榮寶齋了。榮寶齋坐落在北京和平門外琉璃廠，這裏在明朝中期以來就與京都的文化藝術事業息息相關。清中期至民國，這裏更形成了以書店、古玩店、字畫店、南紙店等為特色的文化街市。

據考，榮寶齋的前身名「松竹齋」，初由浙江紹興張氏開創於清康熙十一年（一六七二年），明代時張氏家族有人科舉出仕，在朝廷做文官。張氏官人因篤好文房，而北京乃文人聚集之地，每四年一次的科舉都要在這裏舉行，各地舉人雲集於此，大多住在琉璃廠附近各地所設的會館裏，因此文房工具及科考試卷用紙供不應求。《舊京瑣記》載：「南紙鋪並集於琉璃廠，昔以松竹齋為巨擘，紙張外兼及文玩骨董。……製造之工，染色雕花，精潔而雅致。至於官文之款式，試卷之光潔，皆非外省所及。」張氏的松竹齋，店址就設在現址西側，延存竟長達二百餘年。松竹齋主要經營詩信箋紙、喜慶壽屏、素白聯對、文房用具，並為書畫家、篆刻家張掛筆單，因店主喜交文人雅士，以服務周到而聞名遐邇。鴉片戰爭後，經濟拮据，日趨蕭條。

一八九四年，店主張氏聘當時廣交京師名士的莊虎臣任經理，取「以文會友，榮名為寶」之意，遂將松竹齋更名為「榮寶

齋」，並請同治年間狀元陸潤庠題寫匾額，繼營原有業務，可見其銷售宣紙歷史之久了。

民國十年至抗戰前夕，是中國宣紙發展史上的一個特殊時期，全國各地均設有宣紙經營商鋪，僅上海、蘇州、天津、武漢、廣州、南京等城市就有三十多家大商鋪，因此涇縣宣紙生產達到了空前繁榮。

一九四九年九月十日，涇縣人民政府政治處的〈涇縣宣紙報呈〉一文，專門調查研究了從中華民國十年（一九二一年）至抗日戰爭以前的宣紙發展，當時有紙棚四十四家、紙槽一百五十六家，主要分佈在小嶺、東鄉一帶，原料採製工人三千餘人，造紙工二千餘人，其他直接或間接依宣紙為生者兩萬餘人，年產紙七百餘噸，時值七十餘萬銀元，行銷海內外。期間宣紙還多次參加國際展覽。一九一一年涇縣小嶺曹義發鴻記宣紙在南洋勸業會上獲「超等文憑獎」。一九一五年，在美國舊金山舉行的巴拿馬太平洋國際博覽會，涇縣小嶺生產的桃記宣紙，與茅台酒、蘇繡等同獲金獎。一九二六年在美國費城舉辦的建國一百五十周年世界博覽會上，涇縣的汪六吉宣紙、和記宣紙榮獲金質金獎。一九三五年在比利時布魯塞爾舉辦的世界博覽會上，涇縣的白鹿宣紙榮獲博覽會大獎。

民國二十五年，安徽省地方銀行經濟研究室對涇縣宣紙業進行實地考察，在《宣紙業調查報告》中記述：「小嶺十三坑，每坑有天然泉水，小者一脈，多者二脈。水量不甚大，然每脈足供一廠之用，故有十七八廠，共約四十餘槽。凡山腹中日光直射之處，開為石灘，遍鋪皮草，行日光漂白，間有將成燎皮草者，色如白銀。……小嶺之奇不在山而在泉，尤其是每坑有泉，在

未有自來水設備地方，山泉實為造紙之唯一要素，無此即不能造紙。而且小嶺之泉，不論旱澇，終歲如此，此誠天造地設之造紙地也。」

　　涇縣的宣紙製造多為家族式產業，這是自元明後遺存的一種風俗。故其技術絕對不傳於外姓，更有傳媳不傳女的傳統，當地操此業者，向為小嶺大戶曹姓，後又有兩三家族仿製，究屬少數。整個宣紙業對其製造方法採取絕對保密制，不對外人作半點透風。宣紙生產主要區域在涇縣西鄉小嶺村，小嶺為黃山餘嶺，約七八十丈之高，面積五六十方里，其產地以雙嶺坑、方家門、許家灣等十餘坑最為著名。此地凡山野溪間青檀樹隨處可見，除產青檀皮外，其餘輔料均可就地取材。且利用泉水之妙，上流可作抄紙之用，下流可供浸洗皮草之用。

　　胡韞玉先生在其《樸學齋叢書》二卷〈宣紙說〉中較為詳細地介紹了宣紙生產的技術、歷史淵源等，為宣紙史上重要之文獻。「涇縣古屬宣州，產紙甲於全國，世謂之宣紙。近自國內，遠至東瀛，無不珍重視之，以為書畫佳品。然以一縣之製，獨重藝林，舉世無出其右，或亦足以自豪。」並重點強調：「紙之製造，首在於料。」料用楮皮或檀皮，必生於山石崎嶇傾仄之間者，方為佳料。冬臘之際，居人斫其樹之四枝，斷而蒸之，脫其皮，漂以溪水，和以石灰，自十餘日至二十餘日不等，皮質溶解，取自以碓舂之。碓激以水，其輪自轉，人伺其旁。俟其融再舂，凡三四次。去渣存液，取藤汁沖之，入槽攪勻，用細竹簾兩人共舁撈之。一撈單層，再撈雙層，三撈三層，疊至丈許而榨之。榨乾，黏於火牆，隨熨隨揭，承之於風日之處，而紙成矣。」

　　在這裏首先強調了宣紙的製造，其原料至為重要，在宣紙發

展的一千多年歷史中，主料與輔料、加工與配比，包括宣紙製造中的全程工藝，一直在不同時期發生着變化與演進。

宣紙在唐宋時期與元明清時期在製造工藝和材料方面還是有一定區別的，這兩個時期可以說是宣紙史上的兩次高峰。前者多採用楮、桑皮原料，屬簡單純正的韌皮纖維（長纖維），紙感微粗，且製料工序簡略。其紙表面緻密、平滑，韌力較強，但稍欠柔性，惟顯墨潤不足，滲化較差。後者採用兩種原料，並定格為青檀皮（韌皮纖維——長纖維）與沙田稻草（草莖纖維——短纖維）為主輔料，經日光漂白、自然乾燥及漿內施膠等獨特工藝，生產出的宣紙表面均勻，滲化及潤墨性極好，拉力適中。

明以前宣紙用料名稱較為模糊，檀、楮、構混用（楮皮與構皮同，有稱檀、楮為一種植物的），至清中期宣紙用料漸漸明朗化，最終只有青檀一稱了。

民國十九年（一九三〇年），文化名人鄭振鐸在北平燕京大學教書，授課之暇，常去琉璃廠各南紙店覓寶。一天他來到一家名叫淳清閣的店鋪，在那裏他驚喜地發現許多精美絕倫的彩箋，這些彩箋均出自名家之手。陳師曾的花鳥箋，吳待秋、金拱北及姚茫父所作的畫箋等，所繪雖寥寥數筆，然撲面而來的神韻與神采讓他愛不釋手。這段日子裏，他足跡遍及琉璃廠的每個店肆，只要見到好的箋譜或紙中佳品，總是駐足以顧並設法購得。彩箋，又稱詩箋、畫箋、花箋、信箋等，多用於案頭創作，尺幅較小、紙質精美，上面繪有簡練的花鳥、草蟲、人物、山水等圖案，是中國古代文人雅士之間作詩唱和、書札往來的一種載體。彩箋歷史悠久，從史載應源於南北朝時期，而盛於唐代，薛濤箋堪稱最早的私人製專用箋。明代以後名箋輩出，著名的有《十竹

齋箋譜》、《詩婢家詩箋譜》、《百花詩箋譜》、《北平箋譜》、《夢軒變古箋譜》及《榮寶齋箋譜》等，魯迅雅稱其為「文房清玩」。鄭振鐸在《訪箋雜記》中寫道：「很高興地發現了齊白石的人物箋四幅，說是仿八大山人的，神情色調都臻上乘。吳待秋、湯定之等二十家合作的梅花箋，也富於繁頤的趣味。清道人、姚茫父、王夢白諸人的羅漢箋、古佛箋等，都還不壞，古色斑斕的彝器箋，也靜雅足備一格。」抗日戰爭爆發後，宣紙生產曾一落千丈，面臨存亡絕續之境。紙廠紛紛倒閉，涇縣紙槽全部停工，宣紙這門純傳統手工藝瀕臨絕失，致許多書畫家無法進購宣紙，就連名滿天下的張大千也只好改用川紙作畫，紙廠的工人也因倒閉而須另謀出路。一九三八年新四軍軍部駐紮雲嶺，新四軍的指揮員陳毅曾在涇縣工作和戰鬥。他熱愛這裏的山山水水，曾賦詩一首來抒發其對宣城的深厚感情：「敬亭山下櫓聲柔，雨灑江天似夢游。李謝詩魂今在否？湖光照破萬年愁。」陳毅擅詩詞、通書畫，並尤為珍愛宣紙，在那戰火紛飛的歲月，新四軍與宣紙有着不解之緣，演繹出一段段歷史佳話。

　　新四軍當時曾對宣紙做了專題調查，他們幫助造紙工人組成互助組，還自己生產宣紙。一九三九年七月，新四軍在小嶺的雙嶺坑辦起了「皖南宣紙聯營生產合作社」，即花紙廠，這是中國最早的軍工企業，當年便生產出二千多斤宣紙，宣紙首次成了重要的「抗戰物資」。毛澤東的《反對自由主義》、《論持久戰》等書籍都曾在這裏用宣紙印刷出版，所作詩詞均是用宣紙書寫。在皖南事變前夕，涇縣宣紙的生產點發展到四十餘個，產量已達四十餘噸。一九四○年重陽節，葉挺將軍還專程到小嶺的宣紙廠視察，並觀看了宣紙製造的工藝流程。

全國解放後，新中國百廢俱興，文化藝術出現了百花齊放的景象，宣紙生產更是蓬勃發展。當時涇縣最大的宣紙生產廠家更名為「新生宣紙廠」。一九五一年八月，宣紙製造業在當地人民政府領導下，有七十多戶組織起來成立了聯營處，後增至一百多戶。一九五四年三月十日，涇縣人民政府批准成立「公私合營涇縣宣紙廠」，下設烏溪、許灣、元龍坑、汪義坑四個生產部，年產宣紙八十五噸，所出品的宣紙統一在包裝封口刀印的上部加蓋一枚「紅五星」標記，以示宣紙工藝在新中國獲得新生，「紅星」之稱遂名揚天下。一九六六年，更名為「安徽省涇縣宣紙廠」，即後來中國宣紙集團前身，這時一些傳統名紙也恢復了生產。這一時期宣紙業的發展與北京榮寶齋的大量訂貨與支持是分不開的。一九五二年，人民美術出版社成立，為便於管理，有關部門決定將榮寶齋劃歸人民美術出版社領導。一九七四年後，又歸國家出版局，後又歸新聞出版署直接領導。榮寶齋歷來是經營宣紙的主要店家，長期以來有一批宣紙鑑定家和宣紙書畫的鑑別欣賞家。榮寶齋出售的宣紙，一般是庫存二年以上的宣紙。

榮寶齋還將生宣紙通過膠礬，再加雲母粉製成以白色為主的熟宣紙，因加工後的熟宣紙吸水性潤墨性較輕，主要供工筆書畫之用。榮寶齋加工宣紙的名目繁多，幾乎達到應有盡有的程度，主要有玉版、貢餘、麥光、白滑、冰翼、凝霜、五色、十色、硬黃、縹黃、霞光、金華、桃花、雲蘭、金屑、魚子、雁頭、百韻、礬宣、煮硾、雲母、刻花、瓦當、蠟箋、描金、灑金、冷金、雨雪及各種顏色的虎皮宣紙，還有冊頁、水印信箋、印譜等。

國家領導人陳毅也一直關心宣紙的生產，惦記着造紙工人。一九六三年，他來到闊別二十多年的涇縣，專程去深山紙廠視察

宣紙生產情況。

「文革」期間，宣紙業也和其他一些行業一樣受到衝擊，但從一九七〇年底恢復了正常生產。經過十年發展，至一九八〇年，全縣宣紙廠已達九十多家，其中包括國營、集體、聯戶、個體廠家，均呈現蓬勃發展的景象。而涇縣宣紙廠這時已成為具有研製和開發新產品能力的最具規模的廠家。其生產的紅星宣紙暢銷海內外，贏得了廣大的市場及廣泛的應用。在這個時期，還出現了金竹坑、汪六吉、李園等盛極一時的鄉鎮宣紙企業。

二十世紀九十年代以後，宣紙的發展到了一個新的轉折點，開始了它在新時代的產業化進程。宣紙的發展形成了宣紙、書畫紙集群。在這個時期，宣紙生產工藝在繼承傳統的基礎上不斷創新和完善。一九八八年，宣紙加工紙的品種擴大到九十多種，許多宣紙廠家還創製了許多名品。露皇宣、白鹿宣、尺屏宣等一批失傳百年之久的稀有珍品宣紙，相繼得到恢復和發展。

從東漢蔡倫始至南北朝劉宋時期的三百餘年間，可稱為中國造紙工藝流程的粗簡時期，隨後歷經一千四百餘年的不斷精工，至清代末期可稱為造紙工藝流程的精繁時期。清末隨着西方工業的進入，強制性令中國這一古老的造紙技術的工藝流程迅速縮減，宣紙製作漸廢舊法，「只要中國書畫存在，宣紙就不會失傳」這具有民族氣節的口號，也僅僅使人們在精神上得到了寬慰，這種寬慰更令人擔憂，這是中國文化人的悲哀，更是所有中國人的痛苦，人們對古法的無視使思想更趨於沙漠化。中國宣紙集團公司有感於此現狀，思考應如何將宣紙完整地保存下來，不至於讓後人陷於僅能見於文獻記載的悲情中。為振興宣紙大業，喚起當代人對「古法」宣紙的重新理解和對瀕臨「失傳」的造紙工藝流

程的危機意識，宣紙集團公司採集散佚，尋訪民間有經驗的老工藝人，逐漸恢復、完善已流失很久的宣紙工序環節，採用天然漂白法以減少漂白劑的使用，原始器械的應用及古法純人工打漿，有效地保證了植物纖維的柔韌性。

　　古法宣紙的成功繼承，推動了人們對宣紙的收藏意識，隨後中國宣紙集團公司着重推出高端精品紙和紀念紙，並歷時三年研發郵票宣紙，於此紅星宣紙三獲「國家質量審定金質獎」，在經歷了六十年的風雨中，走向了輝煌。

　　當前涇縣宣紙生產加工主要有仿古粉蠟箋、梅花箋、玉版箋、墨流宣、雅龍箋、綠楊宣、生宣冊頁、精品冊頁、書畫手卷、宣紙信箋、摺扇、鏡片、印譜以及古籍影印等，涇縣一地宣紙品種多達一千餘種，遠遠超出歷史最高水平。

第 六 章

紙藥的發明
對造紙業的影響

紙藥的出現對造紙業產生了巨大的推動性。紙藥是指在造紙過程中把獼猴桃藤、槿葉、野葡萄、黃蜀葵根、榆皮、沙松根、仙人掌等植物的莖、葉或根，經過水浸、揉搓、捶搗等工序獲取的黏性汁液，將這些汁液加入到紙漿中，以利於懸浮紙漿，使生產出來的紙張均勻、易於分張。古代造紙，如果沒有紙藥的摻入，抄出的紙就沒有連續性，每抄一張，只有待曬乾後，才能抄下一張，這樣既費時又費工。紙藥的出現大大提高抄紙效率，上千張抄出來的濕紙可以直接疊壓在一起，形如豆腐狀，再經壓榨去除水分，便能一張張的揭分起來，黏在烘牆上即成。

　　但是關於紙藥的出現源於何時，除相關史料記載外，大多認為是蔡倫的發明，至今在宣紙產地涇縣小嶺鄉，還流傳着這樣一個美麗的故事。傳說紙聖蔡倫死後，弟子孔丹繼承師傅的造紙事業，他發現每次撈出的濕紙不能堆放在一起，這樣很難分出張頁來，需抄一張曬一張，孔丹為此十分苦悶。一天，一位鶴髮童顏的老者手拄拐杖走到紙槽邊，只見老者將拐杖伸進紙槽內，左右各攪了幾下，隨後丟棄拐杖悄然離去。紙工們這時才發現經老者用拐杖攪過的紙漿懸浮在槽內，抄出的紙居然光潔均勻了，而且可擺在一起，並能揭分出張頭來。孔丹思量片刻，覺得老者很像師傅蔡倫，這才頓悟過來：原來師傅下界來點化我呢！於是拿起

師傅丟棄的拐杖，上山尋找這種木材。最後終於找到這種古老的造紙黏合劑──獼猴桃藤，也稱楊桃藤。

然後人們在此基礎上又發現多種可做紙藥的植物。當然這只是一個傳說，這些均缺乏文獻根據，記載蔡倫造紙的文獻從未提及蔡倫與紙藥的關係。蔡倫發現紙藥之說實不足信。至於孔丹其人既無生平記載，又無史料佐證，也只能作傳說定論了。但是手工造紙所使用的紙藥到底受何啟發，誰是最先發現和最早使用者，以及最早使用的紙藥是哪一種，恐怕現在誰也無法清楚回答。目前所能看到最早記載使用紙藥的文獻，是南宋周密所著《癸辛雜識》：「凡撩紙，必用黃蜀葵梗葉新搗，方可以撩，無則沾黏不可以揭。如無黃葵，則用楊桃藤、槿葉、野葡萄皆可，但取其不黏也。」以上的記載並不說明南宋時才發明了紙藥，而是說明南宋時造紙業早已開始使用紙藥。這就像達爾文的物種起源說一樣，並非在他發現這一規律時，物種正在進化中，而是當你認識到這一規律時，恐怕物種早在幾萬年前早已進化完成，因此，任何的發明和發現都要早於文字的記錄，有的是幾十年，甚至幾百年。假如紙藥真的與蔡倫有關，從東漢到南宋的一千多年裏，為何就沒有一鱗半爪的文字記錄？這是很難讓人信服的。

一九二八年在新疆吐魯番哈拉和卓舊城出土了後秦白雀元年時的施膠紙。經檢驗，紙內尚存有澱粉糊，並經細石研光。這是中國發現最早的施膠紙。另外從新疆發現的東晉古紙中亦有澱粉糊劑和含有地衣製成的膠黏物質的痕跡。因此，潘吉星先生揭秘紙藥的發明得益於早期使用植物澱粉劑技術的啟發，是在紙藥發明之前早就採用的一種技術，目的是增強紙漿的濃度，有利於纖維的懸浮。而且我們認為，這種澱粉黏液未必是在紙漿中添加的，也有可能是在紙張製成以後塗布在紙上面的。此外，古紙中

的地衣這種膠料的來源問題也是值得考慮的，未必是有意添加。所以，發現紙中含有膠料並不能作為使用紙藥抄紙的實物證據。但早期的澱粉劑與地衣製成的膠性物質卻啟發了後來紙藥的應用，從《癸辛雜識》可以看出宋人對紙藥防止濕紙間黏連這一功效已有明確的認識。「無則沾黏不可以揭」，說明如果不採用紙藥，濕紙間就容易黏連在一起，而無法揭紙。唐以前所造的紙幅式較小，容易掀揭分離，因而對紙藥的要求並不高。唐代以後，造紙的規模已遠遠大於以前，而且紙幅愈做愈大，如果採取壓榨法脫水揭分這些工序的話，就必須使用紙藥了。

那麼紙藥極有可能在唐朝已出現小範圍的使用。唐代加工紙業很發達，宋米芾在《書史》中有「是唐畿縣獄狀捶熟紙」的記載，證明捶紙技術在唐代已出現。書中又說，凡名跡的底子，均詳記名稱，其中記述顏真卿所書《爭坐位帖》是唐畿縣獄狀捶熟紙。明高濂《遵生八箋》對捶紙的做法有詳細記載：「取黃葵花根將其捶搗，提取出汁水，再盛一大碗水，把一二湯匙根汁放入水中攪勻，用這方法可使紙不黏結，且又潤滑。」但明代記錄的捶紙中加入黃蜀葵紙藥，未必就是唐代的原始工藝。唐代的手工紙已用紙藥，但這時期是絕不可能大量使用紙藥的，也只能作為推測了。綜上所述，我們依然缺乏足夠的證據，因此暫且認為紙藥的發明不會早於唐代，而普及使用紙藥可能在兩宋時期。

但紙藥並不是所有造紙都用得上，陝西鳳翔縣造的手工麻紙、長安縣土法造構皮紙及一些少數民族地區的手工造紙均不採用紙藥。雲南西雙版納勐海縣傣族手工造紙是撈紙時將紗布先放入紙槽淺浸入水中，紙漿在紗布上，用手輕輕攪動、拍打，這樣紙漿在簾上被懸浮，然後撈起紗布簾，置陽光下晾曬，乾後揭起。現今河北遷安手工生產的小幅桑皮紙亦不採用紙藥。以上這

些不經紙藥造出的紙，在存放一段時間後，使用時會出現不同的問題。《負暄野錄》載：「新安玉版，色理極膩白，然紙性頗易軟弱，今士大夫多糯而後用。」北宋易簡《文房四譜》記載：「今江浙間有以嫩竹為紙。如作密書，無人敢拆發之。蓋隨手即裂，不復黏也。」為甚麼當時這些紙的韌性和強度竟然如此脆弱呢？問題所在，主要是這些是未採用紙藥的紙，從製造過程來看，會出現黏連不易揭、紙體厚而不勻的問題，加上紙質密度不夠，造成紙表粗糙不平、鬆軟無韌。這樣的紙在反復折疊中肯定很容易折斷。加紙藥後抄製的紙薄而均勻，紙表光滑、堅密，韌性極強，可隨意折疊而不斷。其次，不加紙藥造紙，只能一張一張抄紙，因此生產效率很低，且成紙率極少、質量差。

紙藥多是造紙產地採用本地植物提取的，如四川產的川紙，就是取用當地生長最多的植物秋葵（即黃蜀葵）；而宣紙生產一直是採用安徽皖南境內最豐富的獼猴桃藤。其實能做紙藥的植物並非就幾種，僅常用的就有幾十種，甚至連馬鈴薯、魔芋等食品也可作為紙藥。古文獻記載的紙藥種類，主要是南宋周密《癸辛雜識》提到的「黃葵梗葉、楊桃藤、槿葉、野葡萄」四種。《徽州府志》記載徽州造皮紙用「楊桃藤」。明宋應星《天工開物》載，福州造紙所用紙藥「形同桃竹葉，方語無定名」，實為獼猴桃藤。

清末黃興三《造紙之法》記載浙江常山造竹紙用紙藥為「木槿汁」。古文獻記載的紙藥應遠不止這些，真正可以用作紙藥的植物，就近代林存在其《福建之紙》中載，僅福建閩江流域就有野枇杷根、毛藤、狗屎膽、六藜草、臭香紫、虎尾根、欖根、榔木葉、楠葉、膠樹、涎葉、山葉汁、杜仲根、柏樹根、白銀樹根、松羅樹葉等十多種。各地使用的紙藥還有很多，這裏就不一一介紹，以簡表形式附後。

植物名	學名及別名	分類
黃蜀葵	Hibiscusmanihot. L.、秋葵	錦葵科 蜀葵屬
獼猴桃	A "inidia chinens" Planch.、楊桃、山洋桃、羊桃、鬼桃、繩梨、藤梨、梨藤	獼猴桃科 獼猴桃屬
木槿	Hibiscu syriacus、木槿花條	錦葵科
毛冬青	Ilex Pubescens Hook. & Arn.、高山冬青、茶葉冬青	冬青科 冬青屬
鐵冬青	Ilex rotunda Thunb.、龍膽子、白沉香、白蘭香、白銀	冬青科 冬青屬
鐵堅杉	Keteleeria davidiana Beiss、三尖杉、牛尾杉、德氏油杉	松柏科 松亞科 油杉屬
馬鈴薯	Solanum tuberosum、土豆、地蛋、洋芋	茄科
潺槁樹	Litsea glutinosa C. B. Rob.、潺樹	樟科 木薑子屬
刨花楠	Machilus pauhoi Kaneh.、黏柴、鼻涕楠、羅楠柴、花皮	樟科 楨楠屬
魔芋	Amorphophalus Konjac. K. Koch.	天南星科 魔芋屬
石蒜	Lycoris radiata Herb.、蟑螂花	石蒜科 石蒜屬
水亞木	Hydrangea paniculata Sieb、圓錐球花、糊溲疏	虎耳草科 八仙花屬
木棉	Gossampinus malabaricus、古貝、斑枝花、瓊枝、英雄樹	木棉科

已知國內出產地	植物形態	製膠方法
四川、浙江、江西、廣東、山東、河北	一年生草本	取塊根捶破、水浸
浙江、湖南、安徽、四川、雲南、貴州、廣東、廣西、河南、河北、陝西、台灣	野生多年生落葉藤本	取兩年生鮮莖條切段，捶破，水浸。夏季加適量水楊酸或硫酸銅溶液防腐。
原產中國，各地均有栽培。	落葉喬木	採其枝葉，加水煎成膠液。
廣東	野生灌木	採其枝葉，加水煎成膠液。
廣東	禿淨喬木	採枝葉煎膠
雲南、貴州、浙江、湖北	常綠大喬木	將根皮捶掉，盛於布袋中，用冷水浸漬。
原產南美洲，中國各地均有栽培。	多年生草本	取地下塊根磨粉，用熱水調粉。
廣東	常綠小喬木	取內皮或刨木薄片水浸
浙江、福建、廣東、台灣、湖南	常綠喬木	將木刨成薄片（刨花），用冷水浸。
台灣、四川、湖北、廣東、陝西	多年生草本，地下有球莖。	取地下球莖磨粉，用熱水調粉。
廣東	多年生草本	取地下球莖磨粉，用熱水調粉。
福建、江西、湖南、貴州等省	落葉灌木或小喬木	樹皮內可取膠
廣東、廣西、福建、四川、雲南、台灣	落葉大喬木	收取樹皮舂搗，水浸。

植物名	學名及別名	分類
仙人掌	Opuntia dillenii	仙人掌科
辣樹	evodia meliaefolia Benth、賊仔樹、楝葉吳茱萸、山漆	芸香科 吳茱萸屬
南五味子	Kadsura japonica Dun	木蘭科 南五味子屬
春榆	Ulmus japonica Sarg、柳榆、山榆、爛皮榆、流涕榆	榆科 榆亞科 榆屬
白榆	Ulmus pumila Linn、鑽天榆、錢榆、榆樹	榆科 榆亞科 榆屬
桐油	Aleurites Cordata muell Arg.、罌子桐	大戟科
木油樹	Aleurites fordii Hemsl.	大戟科
芫花	Daphne genkwa Sieb. et Zucc	瑞香科
麒麟藻	Eucheuma serra（J. Agardh）J. Agardh、龍鬚菜	雞腳菜科
鹿角菜	Chondrus ocellatus Holmes.	杉海苔科

已知國內出產地	植物形態	製膠方法
原產巴西、阿根廷，中國西南部有野生。	灌叢狀肉質植物	取掌狀莖幹舂搗，水浸。
廣東、廣西、貴州、浙江、台灣	野生灌木或小喬木	取根莖舂搗，水浸。
廣東、安徽	蔓生野生常綠藤本植物	取莖蔓木質部切成段，水浸。
河北、河南、山東、山西、江浙、東北	落葉喬木	取樹皮磨粉，水浸。
東北、河北、山東、江蘇、江西、四川	落葉喬木	取鬚根、枝條等細切成段，水浸。
陝西、安徽、江西、江蘇、浙江、雲南、貴州、四川、湖南、湖北、廣東、廣西	落葉喬木	取桐油，並以NaOH（氫氧化鈉）為皂化劑，以澱粉膠和油酸為分散劑及穩定劑，調製。
同上	落葉喬木	同上
福建、浙江、江蘇、安徽、湖北、湖南、四川、山東、河南、河北、陝西	落葉灌木	取葉，水浸、揉搓。
海南等地的深、淺海中。	海藻系植物	加水量五十至一百倍，再加入純鹼百分之二十（相對於風乾的海藻量），在一百度時，煮沸一小時，用竹筐置煮鍋中，自筐中舀取膠液；再將提取的膠液加入清水，稀釋至濃度為百分之一左右時，用五十目銅網過濾即成。
生於滿潮線和退潮線附近的岩石上	海藻系植物	參照麒麟藻

植物名	學名及別名	分類
長鹿角菜	Chondrus crispus	杉海苔科
昆布	Laminaria japonica Aresch、海帶	昆布科
石花菜	Gelidium amansii Lamouroux、洋菜、瓊脂	石花菜科
扁平石花菜	Gelidium subcostatum Okam	石花菜科
鬼石花菜	Gelidium japonicum Okam	石花菜科
粗石花菜	Acanthopeltis japonica Okam	石花菜科
仙菜	Ceramium boydenii Gepp.	仙菜科
牛毛石花菜	Campylaephora Hypneoides J. Ag.	仙菜科
杉海苔	Gigartina tenella Harv.	杉海苔科
絲藻	Gymnogorgrus flabelliformis Harv.	杉海苔科

已知國內出產地	植物形態	製膠方法
簇生於外海波浪衝擊的岩石上	海藻系植物	參照麒麟藻
野生於海底岩石上	海藻系植物	參照麒麟藻
生於海濱潮線內的岩石上	海藻系植物	參照麒麟藻
生於深海底的岩石上	海藻系植物	參照麒麟藻
生於外海退潮線附近的岩石上	海藻系植物	參照麒麟藻
產於較深的海底	海藻系植物	參照麒麟藻
生於福建沿海一帶的海水	海藻系植物	參照麒麟藻
生於較深的海底	海藻系植物	參照麒麟藻
生於外海退潮線附近的岩石上	海藻系植物	參照麒麟藻
生於海濱的退潮線和滿潮線之間	海藻系植物	參照麒麟藻

第 七 章

紙的種類

一、麻紙

　　麻紙是中國造紙史上最早出現的用麻作原料造出的紙，早於蔡倫造的皮麻紙二百多年。可以說，造紙術的誕生與麻紙的出現有着不可分割的聯繫，它替代薄帛成為了當時的書寫工具。但遺憾的是，早期文獻中均無關於麻紙工藝的點滴記載。東漢劉熙《釋名》載：「中常侍蔡倫剉故布，擣抄作紙。」曹魏張揖《古今字詁》有：「中常侍蔡倫以故布擣剉做紙。」晉張華《博物志》亦有：「蔡倫始搗故魚網以造作紙。」北魏酈道元《水經注》載：「倫，漢黃門郎，和帝之世，搗故魚網為紙。」以上「故布」與「故魚網」均屬麻類編織品，「剉」、「搗」、「抄」應為麻紙生產過程中最基本的三道工序。晉傅玄《筆賦》中亦有麻紙記載：「纏以素枲，納以玄漆。」《說文解字》釋：「枲，麻也。」又：「布，枲織也。」晉代名紙側理、苔紙（疑為「枲」之誤筆），即是麻紙所造。兩晉及南北朝是麻紙的盛產期，其產量和質量較漢代麻紙有很大提升，紙質結構密緻，簾紋微顯露，紙表已趨光滑。《北堂書鈔》載：「虞預表云，秘府中有布紙三萬餘板，不任寫御書，而無所給，愚欲請四百板，付著作史，守起居注。」又《董巴記》云：「生布作紙，絲如故麻，名麻紙。木皮（樹皮）名穀紙，故漁

網名網紙。」由此可知布紙即麻紙之別名。麻紙分為黃麻紙和白麻紙兩種，東晉前多為黃麻紙，陸機的章草作品《平復帖》即書於黃麻紙上。《癸辛雜識》稱：「王右軍少年多用柴紙，中年始用麻紙。」

東晉以後又出現白麻紙，這種紙更適宜繪畫。唐張彥遠《歷代名畫記》卷五：「東晉顧愷之畫有《異獸古人圖》、《桓溫像》、《桓玄像》、……《王安期像》、《列女仙》、白麻紙《三獅子》、《晉帝相列像》、……《十一頭獅子》、白麻紙《司馬宣王像》，一素一紙《劉牢之像》。」然而現在已很難見到真跡了。一九六四年新疆吐魯番出土的東晉時期《墓主人生活圖》，是用六張黏合在一起的白麻紙繪製的，為目前所知最早的麻紙繪畫實物。儘管早在東漢時期已開始採用樹皮原料加工紙，但至唐代初期，麻紙所佔比重遠遠大於皮紙。

在潘吉星先生所作的統計中，所列二十四件魏晉南北朝時期的古紙樣品幾乎全部都是麻紙，而在四十二件隋唐時期的古紙樣品中，麻紙多達二十八件，也佔三分之二。《新唐書》謂：「既而太府月給蜀郡麻紙五千番。」此足見其麻紙產量。

敦煌寫經用紙早期均以麻紙為主，六朝初期麻紙製作已相當進步了。從梁武帝時（公元五〇二—五四九年在位），麻紙的紋理趨於精細，至隋仁壽元年（公元六〇一年）麻紙變得極薄、極有韌性。隋唐間，佛教的傳入促進了抄經風氣，當時的經書常用黃、白麻紙抄寫，如唐代《妙法蓮華經》就是書寫於黃麻紙上，智永和尚的《千字文》亦為這個時期採用白麻紙書寫的代表作。此外還有智永真草書《歸田賦》，該賦後有一跋，題云：「開成某年，白馬寺臨一過。譚記，白麻紙書。」唐初宮廷還規定，大臣

皆以黃、白麻紙寫詔書。

　　唐代建國後不久，我國發明了雕版印刷術，這是中國古代的四大發明之一，亦成為了唐代的主要印刷形式。印刷業興起，對紙張的需求量猛增，而以麻紙作印刷紙存在局限性，因麻紙的產量較低，成本又高於樹皮或其他原料，因此人們將注意力集中在更適宜印刷的材料上。漸漸地，皮紙佔了主導地位，麻紙僅局限在小規模的生產上，但仍較多的為書畫家採用。如唐辨才《千字文》，歐陽詢《孝經》，李邕三帖《少傅帖》、《縉雲帖》、《勝和帖》都是書寫在黃麻紙上，顏真卿《別駕帖》、《送劉太沖序》，杜牧《張好好詩》，李白《上陽臺帖》，李陽冰篆書及褚遂良、楊凝式等書帖均是在白麻紙上書寫。五代至北宋時期，蜀地依舊有麻紙生產的記載，宋蘇易簡《文房四譜》曰：「蜀中多以麻為紙，有玉屑、屑骨之號。」元代有麻紙，但未記錄產地。《燕閒清賞箋》謂：「元有黃麻紙、鉛山紙、常山紙……」這時的黃麻紙，恐亦為南方所產。

　　除蜀地外，其他地方的麻紙產業在元代仍有生產。元代麻紙在製作上不求精緻，故製成的麻紙呈黃色者較多，但這種紙能很好地表現元代畫家的率性真情。到了明代，麻紙產量已遠不如前代，這時期麻紙從普通的書畫紙變成了奢侈品，我們只有在明代書畫大家的作品才能見到，如董其昌《書法冊頁》、丁雲鵬《六祖像圖》即是當時的精緻貢麻紙。

　　明清以後，麻紙生產日漸衰落，極少出現在文獻記載中，說明麻紙已失去了它原有的實用價值，因此生產麻紙的產地漸為稀少。正如清末胡蘊玉在《紙說》中所論：「今日紙料厥為三種，精者用楮，其次用竹，其次用草，而敝布、漁網、亂麻、綿繭以及

海苔之屬無有用之者。」然而，這並不意味着麻紙從此銷聲匿跡，事實上，仍有一些地方還保留着麻紙生產。據潘吉星先生調查，陝西鳳翔縣東郊紙坊村自古以來就一直生產白麻紙。清康熙年間纂修的《鳳翔縣志》就是用當地生產的白麻紙印製的。民國時，紙坊村有紙槽二百個，中華人民共和國成立後，個體紙坊改為集體經營，一九六五年後紙坊村仍在生產白麻紙。另外，山西五台山蔣村地區也有一個生產麻紙的村落，至今仍在加工，但所造麻紙已非書畫所用。

二、皮紙

皮紙又稱構皮紙、棉紙、漢皮紙、紗皮紙，是指以各種樹皮製成的紙，可取用的樹皮極為廣泛，主要以桑、楮、青檀、木芙蓉等木本植物皮為原料加工而成。

皮紙的起源與工藝由來已久，可以追溯到東漢年間。《東觀漢記》和《後漢書・蔡倫傳》稱蔡倫「造意用樹膚及敝布、魚網作紙」，這說明了蔡倫首次在原有的麻製品上摻入樹皮作為新的造紙原料。

東漢《董巴記》中載：「木皮名穀紙。」許慎《說文解字》：「穀，楮也。從木者聲。」又：「楮，穀也。」亦說明蔡倫時代已開始生產皮紙，而且發明者就是蔡倫本人。所造穀紙是以楮樹皮製成，亦稱構皮紙。

西晉著名文學家、書法家陸機在《毛詩草木鳥獸蟲魚疏》中對穀及穀皮紙有明確記載：「穀，幽州人謂之穀桑，或曰楮桑。

荊、揚、交、廣謂之穀,中州人謂之楮桑。」又:「楮,今江南人績其皮以為布,又搗以為紙,謂之穀皮紙。」南朝梁陶弘景《名醫別錄》記:「武陵人作穀皮衣,甚堅好爾。」穀皮亦指楮皮。可見楮皮亦可作為衣服的材料,反映我國古人很早就利用穀樹皮造紙和織布了。楮樹為榆科落葉喬木,葉類桑而粗糙,花單性,雌雄異株,初夏,開淡綠色小花,花皆類穀而較小,皮有斑點。中國榆科楮屬植物的種類很多,因氣候而異其形,黃河流域及其以南地區均有生長。《韓非子‧解老》:「宋人有為其君以象為楮葉者,三年而成。豐殺莖柯,毫芒繁澤,亂楮葉之中而不可別也。」證明早在戰國時期人們對楮樹已有了認識。後魏賈思勰《齊民要術》中記錄了人工栽植楮樹及用楮皮造紙:「楮宜澗谷間種之,地欲極良,秋上候楮子熟時,多收,淨淘,曝令燥。耕地令熟,二月樓耩之。和麻子漫散之,即勞。秋冬仍留麻勿刈,為楮作暖。明年正月初,附地芟殺,放火燒之,一歲即沒人,三年便中斫。斫法,十二月為上,四月次之。每歲正月,常放火燒之。二月中,間斫去惡根。移栽者,二月蒔之,亦三年一斫。指地賣者,省工而利少;煮剝賣皮者,雖勞而利大;自能造紙,其利又多。」

　　陝西、安徽、浙江、江西等地均盛產楮皮紙。《骨董瑣記》謂:「楚人以楮。」據考楮料亦出兩湖,在長沙漢墓中出土的紙張,有東漢產楮皮造紙,紙中混有麻料。這說明早在東漢時期人們已開始用楮皮造紙。但這時的紙仍以蔡倫法多為麻楮混合,左伯紙便是這時期混合紙的代表;但左伯紙的工藝已相當成熟,令後世文人墨客大為頌之,如蕭子良〈答王僧虔書〉云:「子邑之紙,妍妙輝光。」另外晉代傅咸的〈紙賦〉中載:「蓋世有質文,則治有損益。故禮隨時變,而器與事易。既作契以代繩兮,又造

紙以當策。猶純儉之從宜，亦惟變而是適。」魏晉至隋，楮皮紙的生產範圍不是很大，因此文獻記載較少。

中國種植桑樹的歷史最為久遠，主要是以養蠶抽絲，用於絲織品製作。桑皮作為造紙原料約始於魏晉，當時人們所用的桑皮紙應處於原始期。《文房四譜》載：「雷孔璋曾孫穆之，猶有張華與其祖書，所書乃桑根紙也。」此言桑根，非指以桑樹根造紙，實為紙質粗糙，其肌理縱橫斜側若樹根纏繞，故名桑根。此紙取用原始造紙中之「澆漿法」，為魏晉間早期桑皮紙名稱，由此可推斷早在三世紀時桑皮紙已出現，但在其後的隋唐初，我們所能見到的實物極少。到了唐代，桑皮紙的生產與楮皮紙才不分上下，從這時期採用桑皮紙創作的《妙法蓮華經》可略窺桑皮紙製作的精美。直到宋元桑皮紙仍在大量生產，元至元三年（一二六六年）《鄭立孫賣地契》紙質纖維甚長，輕薄柔韌，紙紋明顯，拉力較強，呈米褐色，雖歷八百年，仍無霉蛀；就連這時期發行的紙幣，均為桑皮製造，既然能造紙幣，其質量必然是頂級的。

藤皮是製造藤皮紙的重要原料。主要指楊桃藤，其他藤皮也可做造紙原料，但效果不及楊桃藤。它始於晉代，亦稱由拳紙或剡藤紙。《廣輿記》：「由拳山在餘杭，旁有由拳村，出藤紙。」《嘉慶重修一統志》曰：「剡之藤紙，得名最舊。」《北堂書鈔》載：「范寧教云，土紙不可作文書，皆令用藤角紙。」

藤角紙即為藤紙。當時文書須輾轉傳遞，易於破碎，故須用堅韌之紙，而藤紙的韌性最好，因而更適宜用於多次傳遞的文書。《元和郡縣圖志》卷二十五載：「由拳山晉隱士郭文舉所居。旁有由拳村，出好藤紙。」此外台州亦出藤紙，另嵊縣亦有產藤紙的記載，但只是名為藤紙，實為楮皮造，嵊縣為會稽地，韓愈

所謂楮先生，即為此紙，為楮屬叢生藤木。

唐代時藤紙的生產量是非常可觀的，致使一直佔主導優勢的麻紙退居其後。這時期藤紙已由原來產地擴展到其他州縣及江西信州等地。藤紙除用於書畫外，還另有妙用。唐陸羽在其《茶經》中說：「紙囊，以剡藤紙白厚者夾縫之，以貯所炙茶，使不洩其香也。」唐代詩人顧況、白居易都曾用過剡溪藤紙，並把剡溪藤紙寫進自己的詩中。

藤紙在唐代進入極盛之後，漸漸走向了衰落。原因是它受生長地區限制，無法廣為種植，而且生長緩慢，再生周期長，加上因人們對藤紙的大量需求而過度採伐，其主產區剡溪一帶的藤林幾近被砍光。

唐代文人舒元輿看到這一情景，悲然地寫下了〈悲剡溪古藤〉文：「剡溪上綿四五百里，多古藤，株蘗逼土。雖春入土脈，他植發活，獨古藤氣候不覺，絕盡生意。予以為本乎地者，春到必動，此藤亦本於地，方春且有死色，遂問溪上人。有道者言：溪中多紙工，刀斧斬伐無時，劈剝皮肌，以給其業。噫！藤雖植物，溫而榮，寒而枯，養而生，殘而死，亦將有命於天地間。今為紙工斬伐，不得發生，是天地氣力，為人中傷，致一物疵癘之若此。異日，過數十百郡，泊東洛西雍，歷見書文者，皆以剡紙相誇。予寤寐見剡藤之死，職正由此，此過固不在紙工。且今九牧人士，自言能見文章戶牖者，其數與麻竹相多。……比肩握管，動盈數千百人，數千百人筆下動數千萬言，不知其為謬誤，……紙工嗜利，曉夜斬藤以鬻之。雖舉天下為剡溪，猶不足以給，況一剡溪者耶。以此恐後之日，不復有藤生於剡矣！大抵人間費用，苟得著其理，則不枉之道在，則暴耗之過，莫由橫及

於物。物之資人，亦有其時。時其斬伐，不謂夭閼。予謂今之錯為文者，皆夭閼剡溪藤之流也。藤生有涯，而錯為文者無涯，無涯之損物，不直於剡藤而已。予所以取剡藤，以寄其悲。」

剡溪藤林的耗盡，使藤紙生產中心從浙西轉移到浙東，至宋代，隨着竹紙的迅速崛起，加上藤紙原料的匱乏，藤紙幾乎完全退出了歷史舞台。藤紙的悲劇給其他皮紙類提出了更高的要求，再加上麻原料匱乏，楮皮紙、桑皮紙得以迅速發展，也因此留下了許多以楮皮紙和桑皮紙創作的書畫作品。當時的書經卷多是以楮皮紙抄寫的。但這些楮紙中還會有麻料成分。如藏於北京圖書館的隋開皇二十年（六〇〇年）寫本《護國般若波羅蜜經》卷下，中唐開元六年（七一八年）道教經書《無上密集》卷五十二，就是在楮皮紙上書寫的。馮承素摹《蘭亭序》，張伯高《賀八清鑒帖》，僧高閒草書《千字文》，懷素狂草《自敍帖》、《四十二章經》等均書於楮皮紙上。唐代韓滉的《五牛圖》繪製在桑皮紙上，已有一千三百年歷史了。

楮、桑皮纖維較麻纖維短細，其纖維細胞壁也比麻纖維細胞壁薄，很容易製成均勻而又密緻的紙張，因此楮、桑皮紙較之麻紙更受書畫家青睞。唐李玫《纂異記》載：「（唐初大書法家）薛稷又為紙封九錫，拜楮國公、白州刺史，統領萬字軍，界道中郎將。」著名詩人韓愈於〈毛穎傳〉言：「穎與……會稽楮先生友善。」後人沿此說，稱楮為紙。如「楮墨」、「片楮」等，元代張翥〈題趙文敏公木石〉有「吳興筆法妙天下，人藏片楮無遺者」句。

除藤、桑、楮皮紙外，唐人還利用和開發其他樹皮纖維造紙，如棧香樹皮、月桂樹皮、梧桐樹皮、芙蓉樹皮等，但因產量不豐，文獻記載亦有限，均不在本書介紹之列。

到了五代，皮紙製造技術日臻完善，達到了空前高峰。這時期最具代表性的皮紙品類，是震撼後世的澄心堂紙。澄心堂紀元後九三七年業已建築，為楚金陵邑，孫權建都於此，名為建業，晉改為建康。故城在江寧縣南設有官紙署，齊高帝曾在此造紙。南唐初為烈祖李昪節度金陵時宴居、讀書、處理公文之所。中主李璟重修後更名澄心堂，並於此造會府紙，承齊高帝之後又興造紙之風。後主李煜繼位，在此設官局造佳紙，以供御用，並以澄心堂紙命名。北宋梅堯臣曾以詩贊曰：「江南老人有在者，為予嘗說江南時。李主用以藏秘府，外人取次不得窺。城破猶存數千幅，致入本朝誰謂奇。漫堆閒屋任塵土，七十年來人不知。」沈括《夢溪筆談》曰：「後主時，監造澄心堂紙承御，系剡道其人。」早在江寧設官紙署時，此地就出產有六朝名紙，紙質如銀光凝霜，潔白光潤，名曰銀光紙或凝霜紙。此紙原料產自於皖南歙地，與宣城為鄰邑。今中國的名貴宣紙，即出自於宣城。宣紙與凝霜紙產地相近，用料同為楮屬，而齊高帝於江寧設官紙署的目的，是為了控制長江上游紙的輸出。江寧乃交通經濟樞紐，「所造銀光紙以賜群臣，乃其雅事而已。產紙之地，實不在江寧，而在皖南之群山中」。而澄心堂紙的原紙生產過程，恐不出其左右。即從皖南生產半成品，送入澄心堂加工成澄心堂紙；故六朝凝霜紙與五代澄心堂紙當出一脈，皆可稱作宣紙鼻祖。澄心堂以在金陵地區上的方便，使皖南、贛東之紙，得以特別精工打造，成就了宣紙史上難以逾越的高峰。

　　澄心堂紙至宋代更成為文人墨客頌讚之物，北宋蔡襄的《澄心堂紙帖》和米芾的《苕溪詩》均以澄心堂紙書寫。尤其蔡襄《澄心堂紙帖》那種溫潤超逸、雍容華貴的韻致，在他所有行書作品

中也是僅見的。澄心堂原紙傳世稀少，那些普通的文人也可望而不可及。正因為彌足珍貴，從北宋至清乾隆年間澄心堂的仿品大量出現，後世許多文獻中所論的澄心堂紙，既有五代真品，而更多的卻是後世仿品。

宋元時期各地皮紙除仿澄心堂紙外，還有自行創研的新品種，匹紙的出現就代表着這時期造紙技術的最高成就。據《文房四譜》載，宋代「黟、歙間多良紙，有凝霜、澄心之號，復有長者，可五十尺為一幅」，可見當時工藝之精妙。宋陶谷《清異錄》載：「先君子蓄紙百幅，長如一匹絹，光緊厚白，謂之『鄱陽白』，問饒人，云本地無此物也。」這種紙應產於安徽黟、歙間。這時期全國皮紙生產基本上集中在皖南地區，所產徽紙、池紙亦為山水畫家珍愛。除造紙工藝精湛外，得天獨厚的自然資源使這裏出產的皮紙佳於他地。南宋羅願在《新安志》中說：「大抵新安之水，清澈見底，利以漚楮，故紙之成，振之似玉雪者，水色所為也，其歲晏敲冰為之者，益堅韌而佳。」

至明代，皮紙生產成為造紙史上的又一高峰。

宣德是明宣宗朱瞻基（一三九八－一四五三年）的年號，朱瞻基在位時政治清明，整頓吏治，獎勵文學，並大力推廣技術進步，使這一時期的手工業達到很高的水平，宣紙一稱亦於此時真正定型。

宣紙之稱最早見於唐張彥遠《歷代名畫記》：「好事家宜置宣紙百幅，用法蠟之，以備摹寫。」其後是《新唐書·地理志》：「安徽宣州府產宣紙，年年進獻皇帝。」其三是宋李燾《續資治通鑒長編》卷二百五十四載：「詔降宣紙式下杭州，歲造五萬番。自今公移常用紙長短廣狹，毋得與宣紙相亂。」說明唐宋時宣紙之稱

已入畫論和文獻中，為書畫家和皇室貴族所珍視。但這只是一種官方書面用詞，與民間俗稱有別，民間無此稱。

韓滉《五牛圖》繪製於楮皮紙上，而當時有楮、檀不分之疑，或因楮、檀相近。現存於安徽博物館的南宋《張即之寫經冊》，用紙是採用宣城青檀樹皮加稻草製成，其質若春之凝脂，法淨細韌，平滑勻整，雖經歲月，宛如新製，這是最早用青檀皮造紙的實物，做工之精，絕不弱於凝光、澄心。這說明宣紙技術在南宋時已達到了極高水平。而民間無論楮料、檀料造紙均作皮紙論，而不見宣紙一稱。

到了明代，宣紙一稱才為民間採用，實是依唐宋時官方對皖南所產紙的書面稱謂，又名涇縣紙。

明末，宣紙已成為了上乘的優質皮紙，得到文人墨客的真正重視。為了適應各種書畫技法的應用，宣紙的品種除保留前朝工藝和延續部分仿品外，開發了很多精品，除宣德紙外，還有涇縣連四。明末書畫家文震亨在《長物志》中稱：「涇縣連四最佳。」明畫家沈周、文徵明的書畫作品多取用涇縣連四紙。明末周嘉冑在《裝潢志》中論裝潢用紙時稱：「紙選涇縣連四，或供單，……余裝軸及卷冊、碑帖，皆純用連四。」

這時期的皮紙除涇縣宣紙外，四川、雲南、江西、廣西及兩湖等地，其皮紙生產都有較大的發展。此外，河北遷安縣自宋、元始造桑皮紙，其規模可在他省之上。清康熙年間的《永平府志》載：「（三里河）在縣東三里，源出小寨，東流經岳孤山下，南流至盧溝堡，入灤，即岳孤水也。盛夏愈冷，嚴冬不冰。」沿河一帶至徐家崖、楊家崖、盧溝堡四十餘村，皆設立紙坊，就河水漚洗桑皮，用以造紙，通貨兩京，商賈萃聚，大獲其利，倍於田

畝。清代山東、浙江兩省亦有多地生產桑皮紙，西藏、新疆等少數民族地區在清代《回疆志》及周藹聯所著《竺國記游》中均有造桑皮紙的記載。至今浙江溫州、河北遷安還保留着桑皮紙的製作工藝。現在陝西西安、雲南、廣西都安縣及馬山縣、貴州西南貞豐縣及丹寨縣、安徽西南部潛山縣依然保留着古老的造皮紙技術，其原料仍舊採用桑、楮或三丫樹皮，它們和涇縣的宣紙同為中國手工造紙的活化石。

三、竹紙

　　竹紙製造的歷史文獻記載最早始於晉朝，據南宋趙希鵠《洞天清錄集》謂：「若二王真跡，多是會稽豎紋竹紙。蓋東晉南渡後，難得北紙。又右軍父子多在會稽故也。其紙止高一尺許，而長尺有半。蓋晉人所用。」此為明清以來認為竹紙源於晉的學者所持之依據。其文中言及晉代竹紙尺寸止高一尺許，而長尺有半。觀現存王書《快雪時晴帖》高七寸一分，此帖雖為摹本，但尺寸應與真跡同。而獻之《中秋帖》高八寸四分，但非獻之真跡，連摹本也不是。宋《宣和書譜》中未錄此帖，而負責鑒定內府書跡的是蔡京、梁師成、黃冕等人。蔡京的鑒定水平堪稱宋朝第一聖手，絕無走眼之說，且與米芾素往，此帖無非米芾偽作。米有《珊瑚帖》竹紙書，恰與《中秋帖》竹紙同出一脈，唐人雙鈎本《萬歲通天帖》，此帖為王氏一門書，即雙鈎而成，亦應與真跡同，與趙希鵠所言尺寸不出其左右。這說明了晉代竹紙並無較大的尺寸尺幅。另外就風格而論，王書較為細膩。當時麻、皮紙盛行，

已出現較大張幅，且麻紙與皮紙的工藝也相當成熟，生產較大的紙張應不成問題。但因纖維長短粗細不同，製作多為粗放質樸，王書即行筆流動的線條，並不適宜在上書寫。與王羲之時代較近的陸機《平復帖》書於麻紙上，這與陸機古樸簡率的書風相吻合，與王書迥然不同。側理紙是晉代名氣最大的用麻料製造的紙；桑根紙為皮料所製。但無論麻料還是皮料，只有採用簾抄法才能製作精工紙張，而側理紙與桑根紙實非用簾抄法，多是採用最原始的澆漿造紙法，用這種方法製成的紙面較粗糙，不適宜王書風格。

晉葛洪《抱樸子》曰：「逍遙竹素，寄情玄毫，守常侍終，斯亦足矣。」此處「竹素」為「竹紙」別稱。西晉嵇含《南方草木狀》卷下有「箽竹葉疏而大，一節相去六七尺，出九真，彼人取嫩者捶浸續為布，謂之竹疏布」的記載。「竹疏布」即為竹紙。南朝梁蕭子良在一封書信中談道：「張茂作箈紙，王右軍用張永義紙，取其流利，便於行筆。」按鄭玄注：「箈，箭萌。」郭璞注：「萌，笋屬也。」「箈紙」即用嫩竹造的紙，當時竹紙亦採用澆漿造紙法，因此製品多為小型紙張，紙表較他紙還算細勻。

也有部分學者對竹紙起源於晉代的說法持否定態度，主要是迄今未見到北宋以前的竹紙實物遺存，因此他們提出「唐代起源說」。另有學者持「竹紙始於宋」的觀點，主要根據宋蘇東坡的《東坡志林》卷九記載：「昔人以海苔為紙，今無復有；今人以竹為紙，亦古所未有。」蘇氏謂「古所未有」，乃指紙之發明時非用竹材實用樹膚之意，非謂宋代創製竹紙。唐代李肇《國史補》中有「韶之竹箋」，又唐段公路《北戶錄》卷二謂：「香皮紙，小不及桑根、竹莫紙。」現今日本還藏有中國南北朝時期所造的竹纖維紙，所以推斷在南朝中國已有竹紙，也為竹紙起源於晉朝增

加了新的佐證。尤其竹子於會稽遍地皆是，至今浙東一帶，竹紙產量頗豐，故人們造紙，必應依靠最近的原料生產區域才是。宋代是竹紙最昌盛的時期，但從現存文獻記述看，北宋初年浙江所產竹紙仍屬粗製，據《文房四譜》載，當時「今江浙間有以嫩竹為紙。如作密書，無人敢拆發之，蓋隨手便裂，不復黏也」。北宋蔡襄《文房雜評》論：「吾嘗禁所部不得輒用竹紙，至於獄訟未決，而案牘已零落，況可存之遠哉。」可見當時的竹紙紙質很脆弱，柔韌性不夠，不能隨意折疊。這極有可能是未使用紙藥的關係。此外，北宋竹紙製作多不採用漂白工序，故呈黃色，人稱金版紙。北宋後期，竹紙受皮紙工藝啟發，改進舊製法，採用了新的製作工藝，此後竹紙的質量有了顯著提高，蘇軾、王安石、米芾、薛紹彭等都用過竹紙。宋施宿《嘉泰會稽記》總結出竹紙的五大優點：一是平滑；二是發墨色；三是宜運鋒；四是日久而墨不褪；五是不易蟲蛀。蘇軾被貶海南瓊州後，徽宗即位，於元符三年（一一〇〇年）大赦並返還內地，作書信與程得儒曰：「告為買杭州程奕筆百枝及越州紙二千幅。」紹興狀元汪應辰於孝宗時曾在蘇軾的家鄉任職，將家藏所有東坡書帖彙集起來，刻為十卷，所用紙大部分為竹紙。《會稽志》有：「自王荊公好用小竹紙，比今邵公樣尤短小，士大夫翕然效之，建炎、紹興以前，書牘往來率多用焉。後忽廢書牘而用札子，札子必以楮紙，故賣竹紙者稍不售，惟工書者獨喜之。」

北宋米芾在《書史》中說：「予嘗捶越竹，光滑如金版。」又在其《評紙帖》謂：「越筠萬杵，在油拳上，緊薄可愛，余年五十，始作此紙，謂之金版也。」薛紹彭和米芾詩云：「書便瑩滑如碑版，古來精紙惟聞蠒。杵成剡竹光凌亂，何用區區書素練。

細分濃淡可評墨，副以溪岩難乏硯。世間此語誰復知，千里同風未相見。」此處「繭」指繭紙，為晉朝所造麻纖維紙。至南宋時，竹紙的製造技術已臻成熟，又因其價廉，更適於印製書籍，遂與皮紙分衡天下。《嘉泰會稽志》論道：「然今獨竹紙名天下，他方效之，莫能仿佛，遂掩藤紙矣。竹紙上品有三，曰姚黃，曰學士，曰邵公，三等皆佳。」又以陸珍所製「學士」特為文人雅士所珍愛。

　　宋代印刷產業蓬勃發展，形成了杭州、建陽、眉山、開封、平陽五大印書中心，對印書紙張的需求量大增，皮、麻紙受原料限制，價格又遠遠高於竹紙，因此竹紙成了首選的印書紙張。當時南方各地均有生產竹紙，而書畫用的竹紙則以會稽所產最佳。明代福建竹紙生產異軍突起，在技術上有了較大突破，其製作水平超過竹紙始創地浙江。我們從現存的明代刻印的麻沙版圖看，改良的竹紙顏色淡白而質細，韌性極好。明代福建邵武、汀州等地不僅出現了熟料漂白竹漿與皮料漿搭配生產優質的混合紙，還用精製漂白竹漿仿效皮紙。如竹料連四、竹料連七等高級竹料新品，雖然在白度和韌性方面還沒有達到皮料連四、皮料連七的水平，但能以「連四」、「連七」命名，也足以說明其紙質之佳。

　　福建在竹紙製造工藝與推廣上作出了卓越的貢獻，因而連帶相鄰的江西也大獲其利。其中以廣信府鉛山縣為盛，鉛山生產的玉版紙、官東紙等白料竹紙紙質均勻細膩，明吳偉《醉樵圖》使用的槽底紙被朝廷定為貢品，為明代江西竹紙中的代表，在所有竹紙中也算佼佼者。此外江西還有關山紙、白鹿紙、本色奏本紙等，均為佳紙。尤以白鹿紙更負盛名，趙松雪、張伯雨多用之。此後浙江竹紙生產亦開始擴大，至全省各地均生產竹紙，終使浙

江竹紙生產再次處於領先地位。

　　清初在湖南瀏陽始有造竹紙，但處於萌芽期，多為粗製的火紙。後請福建蒲城紙工傳授熟料竹紙加工技術，遂在張坊、石頭山、長塘坑等地興辦紙坊，以精緻毛邊紙和官堆紙為主，尤以張坊生產的竹紙品質接近福建的連史紙和毛邊紙，因此清末至民國初湖南也成為我國竹紙的主要產區之一。廣西原以生產皮紙為主，在清代也請福建紙工傳授竹紙生產工藝，而台灣和琉球群島的當地居民於乾隆年間來福建學習竹紙製造工藝，回去後設紙坊，造有桂竹紙。竹紙的製造至今還保留着傳統的工藝，現今浙江富陽湖源鄉新三村及福建、湖南、廣西等地，依舊延續着造竹紙的原始工藝。

第八章

宣紙傳統工藝中原料加工及種類

宣紙的傳統製作工藝主要採用手工操作技術，其程序複雜、工序繁多，且宣紙的原料與生產工藝亦隨其不同的歷史階段而有所改變。但總體而言，除了原料的變化較大以外，製作工藝、工具及輔助材料僅在部分方面存在較小改進和變動。

　　古時宣紙的原料多以楮樹（即構樹）加工而成，當時工藝的單純性使這類皮紙的製作亦較為單純，絕少使用配料。這種皮紙發展到徽紙、池紙出現的時代，製作水平達到了巔峰。後因時代的變遷而衰變，楮樹皮漸漸被榆科之青檀樹皮替代，並開始配以沙田稻草，用這兩種原料製成的宣紙，一直沿用至今，亦稱今宣紙。這種紙以薄、輕、韌、潔為世人珍愛，且與墨融合後可變化五色，其主要表現特點有：墨濃不滯，墨淡不薄，滲化均勻，層次清晰，下筆時筆感不浮、不失真，這種紙又極耐老化，有「紙壽千年」之譽，非他紙可比，故能以國寶之稱而盛名天下。

　　涇縣宣紙以榆科落葉喬木青檀樹皮和精選的沙田稻草為原料，先分別製出皮料漿和草料漿，然後按照不同比例將漿料混合抄製出不同品種的宣紙。從起始原料加工到宣紙成品需要一至二年時間，整個程序可分為皮料加工工序三十三道，草料加工工序二十六道，輔助配料工序九道，成紙工序十一道，約八十道大工序，有些工序中還包含有若干子工序，總的算來需要一百多道不

同操作工序。這種多程序的緩慢處理，能使植物纖維更加純化。但自民國算起，設紙廠不下千家，宣紙製造業實可謂百花爭艷，如此之多宣紙廠家，其生產工藝亦不盡相同，均有各自的長處和特點，這裏只能對宣紙生產中的輔助材料、主要工具及工藝流程作大概的介紹。

一、宣紙生產的輔助材料

‖ 石灰

宣紙原料的檀皮和稻草在製漿時要用石炭乳液淹泡和去色。其目的是為了降低多縮戊醣和木質素，降低酸質含量增加鈣質，以提高纖維的含量，對紙張的柔軟性、收縮變形、白度、吸水性和吸墨性都有較大的改善。用石灰淹蒸過的宣紙原料，形成了顆粒很微細的沉澱碳酸鈣，附着於纖維表面，用它脫膠的方法大致有灰漚、灰漿、灰煮和灰蒸四種，這樣使紙張吸墨時呈暈化狀，而不含碳酸鈣的紙張吸墨時僅出現放射形化開。

‖ 純鹼

宣紙原料的製作最初是採用草木灰泡清水，過濾出稀液，用以溶解膠體物。後改用桐殼鹼，宣紙採用純鹼的歷史還不到一百年。純鹼在宣紙製造工藝中最主要是製木漿時用以中和過量的酸，採用純鹼蒸煮宣紙原料，以 6%－9% 的用量較適宜，9% 以上

的用鹼量，易使漿質發脆不堅韌，6% 以下的用鹼量，蒸煮後有生料。鹼蒸與鹼煮差別不大。鹼蒸的料，色澤淺；鹼煮的料，色澤較暗，但如趁熱洗滌，亦能得到色澤淺的漿料。

‖ 漂白粉

宣紙製造過程中的漂白，在民國以前完全採用日光漂白法，亦稱自然漂白法。主要是利用空氣中的臭氧（O_3）產生氧化作用，改變纖維中伴生的木素和色素的結構，使生色基因發生化學變化而成無色基因，從而達到漂白紙漿的效果。

民國紀年前十年才開始使用漂白粉，但漂白粉並非宣紙必需的原料，直到目前宣紙的漂白，大部分仍是採用日光漂白，只是在製漿過程的終結時，才使用少量漂白粉補救劣質紙料的顏色與縮短生產加工周期。

‖ 楊桃藤膠

將新鮮楊桃藤捶破切斷成約三十至五十厘米長，放入木桶內以冷水浸泡，經十二小時左右，揉攪一次，將浸出的清澈透明的膠質溶液，用精製布袋濾出，並貯存於瓷缸內，然後再將藤渣加適量水，二次浸漬，取膠方法同第一次。藤膠是宣紙紙漿的懸浮劑，它與紙漿混合後，形成網狀形擴散，能促進紙面平整，使紙漿抄後易分出張頁。

二、宣紙生產的主要工具

‖ 木榾

又稱潢甑。這是宣紙生產中的一種原始工具，製作非常簡易，但很實用。桶形上口直徑約二百六十厘米，下口直徑約二百一十五厘米，桶高一百六十七厘米，鍋口直徑為八十七厘米，主要用於宣紙的皮料加工。

‖ 水碓

水碓也是古老的宣紙打漿生產工具，它依靠自然水源的流動來帶動水車運行，起到打漿作用。唐代詩人岑參在〈晚過磐石寺〉詩中有「岸花藏水碓，溪水映風爐」句。清代詩人趙廷輝亦曾有描寫水碓打漿的詩句：「山裏人家底事忙，紛紛運石疊新牆。沿溪紙碓無停息，一片春聲撼夕陽。」

《晉書》中記載有古代水碓運行中的形狀：「今人造作水輪，輪軸長可數尺，列貫橫木，相交如滾槍之制。水激輪轉，則軸間橫木，間打所排碓梢，一起一落舂之，即連機碓也。」水車直徑為二百五十厘米，橫葉為四百葉，碓四個，碓杆長二百八十厘米，轉數為每分鐘二十次，打皮的齒石採用青石製成，碓頭包鐵嘴。一九五七年後淘汰了這一古老工具，改用機碓，採用電力來替代水流動力。一九七五年，機碓被更新的技術設備石碾取代，大大縮短了原料加工工期，使質量更加穩定。

‖ 石灘

　　為宣紙原料攤曬場地。這種攤曬方法是中國造紙獨有，已有千年歷史，石灘必須選在朝陽避風的山坡。石灘採用碎石塊鋪成，深度約為二十厘米，基本上以每平方公尺攤皮料二市斤、草料三市斤，主要作用是使原料受雨淋日曬、風吹露打而自然漂白，令其性質純柔。

‖ 紙槽

　　有石槽和木槽兩種，是宣紙抄紙工序中的重要工具。紙槽的規格為：

　　四尺紙槽：長度內口為一百九十七厘米，寬度內口為一百七十六厘米，槽高為七十一厘米，槽拖厚十三厘米，槽板厚七厘米。

　　六尺紙槽：長度內口為二百三十一厘米，寬度內口為一百七十六厘米，槽高為七十一厘米，槽拖厚十三厘米，槽板厚七厘米。

　　八尺紙槽：長度內口為三百一十二厘米，寬度內口為二百三十六厘米，槽高為六十三厘米，槽拖厚二十一厘米，槽板厚八厘米。

　　丈二紙槽：長度內口為四百二十六厘米，寬度內口為二百三十六厘米，槽高為六十三厘米，槽拖厚二十二厘米，槽板厚八厘米。

　　丈六紙槽：長度內口為五百五十七厘米，寬度內口為

二百七十七厘米，槽高為六十三厘米，槽拖厚二十二厘米，槽板厚八厘米。

‖ 紙簾

抄紙工藝的重要工具，分固定式和拆合式兩種。製作紙簾選用的材料為苦竹，這種竹子竿圓節長，適於製作無節長竹絲。苦竹質硬，因適宜製作傘柄而有「傘竹」之名。用苦竹製作的竹絲堅硬、挺直，不易變形且使用壽命長。紙簾又有粗簾、細簾之分，粗簾抄厚紙，細簾抄薄紙；為便於提簾，要將簾的四周附着在與簾寬相同長度的細圓竹或竹片上。編織好的竹簾還要上漆，使之耐腐蝕。與簾配套使用的還有簾托，是用木質或竹質製作的外框，中間為托心。還有壓定簾子用的邊尺等。

‖ 簾床

採用嫩杉木加工而成，床面鋪串芒杆，其規格隨所抄紙張大小而定，簾床床面要有一定的弧度，以穩水面。

‖ 紙榨

用來擠壓濕紙中的水分。由榨板、支架、榨杆三部分組成，榨板堆放濕紙，當濕紙疊摞一定厚度時，將壓塊蓋上，用力壓下榨杆，用木棍絞緊繩索，緩緩有序地將紙中的水分擠乾成紙塊。紙榨杠長三百二十厘米，將軍柱高一百三十三厘米，柱距內

六十四厘米、外一百一十九厘米。丈二紙兩榨並聯，丈六紙三榨並聯。

三、宣紙原料加工與配料工序

‖ 檀皮料加工

1. 砍條：深秋至初春的冬季是砍伐檀樹枝的最佳時節。此時檀樹處於休眠狀態，樹液較少外溢，易癒合，不影響來年發新枝。砍伐時選生長期在二三年的枝條為佳，韌皮太嫩、太老都會影響宣紙的質量。砍伐時下刀利落，應從枝條的兩面下刀，砍伐後要進行修樁、清除殘苗細丫及枯敗枝，真正做到採、養結合。

2. 選枝：將砍下的枝條截成五尺左右的段，除去小枝椏，短、粗、細、老、嫩分等捆好。

3. 蒸料：這裏有兩種蒸法，一種是吊蒸法，另一種是睏蒸法。

 ○ 吊蒸法：將各類枝條的小捆紮成約重七百千克的大捆，直立鍋中，注入清水，再用圓木桶罩住，桶底有一孔可作插樣用，然後加火煮沸，蒸約八小時，可得檀皮七十千克。

 ○ 睏蒸法：將捆好的枝條橫置鍋內，鍋外的四角立有四根木柱，嵌以木板，成方形木桶狀，鍋內注入清水，蓋上木板，加火蒸料。此法較為簡便省力，但蒸出的

枝條受熱不均，而且蒸煮過程需二十四小時，極為費時、費工，故多不採用。

4. 浸泡：將蒸煮過的枝條放入冷水浸泡，十二至二十四小時後取出。

5. 剝皮：將冷卻的皮杆，隨起隨剝，枝椏皮要剝得乾淨，碼起。

6. 曬乾：將碼起的濕皮攤開曬乾，待乾後將乾皮（毛皮）紮成重約二十五至五十千克的皮捆，放置乾燥通風處貯藏，並使垛基不低於三千毫米，以防雨季，而且還要做好防火措施。

7. 水浸：將毛皮取出，放入冷水浸泡一至二小時後開捆，梳理齊再行風乾，紮成捆。

8. 漬灰：將毛皮按把浸入石灰池中，使皮浸吸石灰汁，每五十千克風乾的毛皮用石灰二十五千克。

9. 腌漚：將浸透石灰汁的毛皮堆置在池邊空地腌漚，一般需要二十至四十天左右。

10. 灰蒸：取腌漚過的皮料入鍋並蓋頂蒸之，加火蒸十至十二小時，至蒸汽透至鍋頂即停，放置一夜方能取出。

11. 踩皮：將灰蒸過的皮料放置在坡形石板上，穿帶釘的鞋用力踩踏，使皮表黑色外殼與內皮分離。

12. 腌置：將踩過的皮重新堆起，上面要加蓋一層稻草，置四至十日即可。

13. 踏洗：將皮料放置溪水中，然後用腳踩洗，待去除石灰及黑殼後，將皮料周圍用欄圍起，任溪水浸漂一夜。

14. 皮坯：從溪水中取出皮料，放在板凳上，揀除殘留雜質，

鋪在石灘曬乾，曬乾後的皮即稱皮坯。

15. 鹼蒸：將皮坯放入經過煮沸的鹼水中浸泡，隨放隨撈，一次的量不宜太多。撈出皮料，裝入另一鍋中，裝滿後蓋以麻布，撒上乾草木灰，蒸約十二小時，令蒸汽透至木甑頂口，然後浸濕麻布上的草木灰即可停火。這一環節的關鍵要把握好燒鹼的濃度，根據皮料的老嫩程度，調整鹼液濃度和蒸煮時間。

16. 洗滌：將鹼蒸鍋的皮坯置入流水中沖洗乾淨後，置於石灘上，曬乾存放。

17. 撕選：將乾皮浸水潤濕，撕成四點六厘米寬的條，分去雜質，再紮成把。

18. 攤曬：撕選後的皮運到石灘上，按把攤開晾曬，曬十餘天後再翻曬十餘天，讓皮料充分經日曬雨淋，進行自然漂白。此工序是宣紙傳統工藝中的重要環節，如欲製上等皮料，需將青皮再重複加工一至二次。

19. 二次鹼蒸：方法同鹼蒸，但鹼量可減少為每五十千克青皮用純鹼四點五千克。隨放隨撈。

20. 淨洗：同（16）。

21. 二次攤曬：同（18），需時約三十至四十天，中間需要雨淋一次、翻曬一次，這樣青皮即製成了燎皮。

22. 鞭皮：用竹鞭對燎皮（或青皮）反復抽打，一邊抽打，一邊清除雜物，抖落灰塵，這時的皮料稱為下槽皮。

23. 三次鹼蒸：下槽皮分成小卷，再分鹼蒸一次。

24. 洗皮：洗皮時要先用大麻布墊在流水中，以防纖維流失，然後將鹼蒸過的下槽皮放在麻布上，輕輕搖動沖洗。

25. 壓榨：將皮料紮成小把，用木榨壓擠出污汁。

26. 揀皮：進一步揀出皮料中所存剩餘雜質，並按等級分出，這時皮料已達到了勻淨的程度。

27. 做胎：將皮料整理成堆。

28. 選皮：再進一步去除雜質，分出等級。

29. 舂料：將選好的皮送至碓皮間，在碓皮機上反復擊打，多次翻動，稱之調皮。經過碓皮，皮條即成，放置缸中。

30. 切皮：做料時將皮條從缸中取出，截成短條。然後用長刀切成碎塊，以細小為佳，否則易造成纖維交織成束，致紙面不勻。

31. 踩料：將切得細小的皮料裝入埋在地下的大缸中，缸口基本與地面平，加入適量清水調和。赤腳踩踏，使皮料纖維能完全散開。

32. 攪洗：將皮料裝入精製的布袋中，在溪水中腳踏棍攪，反復淘洗，至袋中流出的水完全見清，即成皮料漿，放入專用料缸待用。

33. 漂白：將皮料漿置漂白池內施行漂白。漂至適度則以流水沖洗，即成漂白皮料。亦可皮料、草料一起進行漂白。

‖ 草料加工

1. 選草：每年秋收後，由經驗豐富的紙工去農戶家選購稻草，鍘去草葉穗鬚和草根，將割淨的稻草捆成相等草捆，又稱草葫，運回堆放，任其自然風乾。

2. 搗草：將草葫紮成小捆，用踏碓舂打，待杆節破裂後鬆

開草捆，去除雜葉，紮成一千克左右的小把，以四十小把再捆成大捆。

3. 浸草：浸草有兩種方法：一為浮浸，二為沉浸。浮浸是將草置於水池中，草捆表面浮在水面，但需要翻捆；沉浸是將草置於水池中，壓以沙石，草捆要全部沉於水底。浸草季節一般在冬春兩季，冬季浸泡六十天左右，春季浸泡四十五天左右。浸草後，草中的部分膠質和色素被溶解掉，稻草則為淺褐色，浸透到捆內時草表面呈白色，捆外呈水黃色。

4. 撈草：將每捆草解開，用換鉤和鐵叉撈起，並在水中將草束洗去污泥和草漬。

5. 漿灰：將草束浸入石灰水中，用鉤杆勾住草束在灰漿中攪拌。必須使灰漿均勻滲透於草內，尤其草紮結處一定要浸透。

6. 腌漚：將漿過灰的草堆周圍撥上石灰水，靜止發酵，待草變色（冬季呈老黃色，夏季呈嫩黃色）時開始翻堆，翻堆後在草堆周圍再撥上灰水，繼續腌漚，至草稈油光發亮，再放入水中自行脫灰，三至四個月腌漚完成。

7. 洗滌：將草堆拆開，運至溪流邊逐個清洗，去除石灰。

8. 攤曬：將洗淨的草坯平攤在雜草地上，要厚薄均勻，曝曬過程中要經雨淋一次，然後將草料抖鬆翻曬，以去除灰渣，經翻曬的草坯再經雨淋後曬乾，即可收捆。

9. 打堆：將草坯放置在不積水、光線好的地方，並堆成錐形貯存，草坯堆要填好堆腳，蓋牢堆頭，以免雨淋後出現潮濕霉爛。

10. 抖草：選擇陽光好時將草堆掀開，用木杈將草坯抖鬆，或紮成小把，並抖落草坯上的石灰渣子、灰塵及雜物。

11. 鹼蒸：把草坯放入盛有鹼液的木桶中浸泡，四至五分鐘後撈起，盤放在鹼液桶的草架上，四周碼齊，次日移入蒸鍋蒸煮。加火約十二小時，待甑頂及四周蒸汽均勻透出時，停火燜放一夜，即可出鍋。

12. 洗料：取出草料，運至溪水邊，上面蓋以竹簾，潑清水洗滌，去除鹼液，移入竹籃中，就溪水直接漂洗，至草中鹼液滌淨，草色變為嫩黃帶白色。

13. 攤曬：將滌淨的草於曬灘上曬乾。

14. 抖草：對曬乾草料進行挑揀，並抖出草中石灰渣、壞草及其他雜物，然後做成草塊。

15. 攤曬：將草塊攤曬四個月左右，中間要翻曬一次，草塊應自上而下按縱橫次序排列，亦可按正方形排列，經日曬雨淋後，草塊內外均呈現為白色時，收回存入草料房。

16. 二次鹼蒸：同（11）。經二次鹼蒸後的草已呈白色。

17. 二次洗滌：再行洗淨，使草料纖維更加純化。

18. 二次攤曬：將洗淨的青草放置曬灘進行二次攤曬，這時草已收身，不見莖孔，白淨柔軟，稱為「燎草」。

19. 撕草：將燎草經人工再次抖落餘灰、雜物後，捲成三點五斤重草塊再送曬灘進行二次日光漂白。

20. 鞭乾草：將燎草中雜質清除，置於桌上，並在桌面墊上有細孔的竹篾。然後先抖後鞭，鞭打用細木條，鞭後的燎草捲成小卷。

21. 洗滌：將草卷放入竹篩內抖鬆攤開，入溪水中洗去草中

雜物，撈起再紮成小把。

22. 壓榨：用木榨擠壓草把，去除草中水分。

23. 選料：將榨乾的草料攤開，剔除草筋、穗葉、未曬白的草及雜物，然後撕選燎草。

24. 舂草：用踏碓或水碓舂打草料，進行散筋，並加適量清水，舂約十二小時，待草料細碎，纖維長短適度，且均勻散開無結球，草料即成。

25. 踩料：將草料置入料缸中，適量加水，用腳踩踏。

26. 淘洗：將五千克料裝入精細麻袋，用腳將袋裏料踏開。淘洗方法同淘洗皮料漿，洗淨存在缸中待用。

‖ 宣紙配料工序

1. 混料：紙槽中放入適量清水，將製成的皮料漿和草料漿按照比例放入槽中，再配以少量的道林紙邊料漿，打勻，配比有八二、七三、六四、五五、四六不等。

2. 打槽：用小木耙和木棍攪劃槽中紙漿，使其混合均勻。傳統方法為五六人協作，用木耙在槽中先打轉五圈，接着由四人分立槽四角，用竹竿或木棍搗劃，兩人唱數，搗劃千次，再用木耙打旋三圈，取少量紙料放在水碗中攪拌，無成束纖維即成。

3. 濾水：撈出打勻的紙料，裝入麻袋，濾出水分，即得「全料」，存入筐中，以備抄紙用。

‖ 手工抄造工序（選六道）

手工抄紙，主要在紙槽內進行，紙槽有石板製，也有木板製，其大小隨紙而定。首先在槽內加全料，再加適量清水，用木耙或木棍劃攪，使料均勻投入（適量獼猴桃藤汁，用獼猴桃藤汁抄紙為生紙，但施松香等膠料的宣紙則為熟紙），由幾個工人用木棍反復劃攪至均勻。

1. 抄紙

於槽的兩端各站一人，一人掌簾，一人抬簾。一般由師傅或者技藝嫻熟者「掌簾」，徒弟「抬簾」，但要求兩人動作協調統一。

將簾置於木製簾架上，順勢斜向潛入紙漿中，蕩簾，使簾架平端抬出漿面，向額竹外傾斜，由簾隙中濾出餘水，簾上僅剩一張勻薄如一的濕紙，右手擔起紙簾，左手托簾下端，從邊起逐步平放於槽側的濕紙板上，撥動計數球進行計數，如此反復，張張相疊，至槽內紙料撈罄為止。每簾可抄四尺單宣八百至一千張，用紙藥六至十克。一般抄三尺以內的紙為單人端簾，抄四尺至六尺單宣為雙人抬簾。抄八尺為四人抬簾，抄丈二宣則為六人合抄。抄露皇丈六宣，其幅面長達五百六十三點七厘米，寬一百零三點二厘米。則為十四人共抬一床簾，由另一人指揮操作。抄巨幅紙需抄紙工人密切配合。現在涇縣已能抄製三丈三大型宣紙，其操作難度可想而知。抄紙的技術含量要求極高，《天工開物》中說：「厚薄由人手法，輕蕩則薄，重蕩則厚。」全在一個「度」上。

這個度有一個關鍵處就是「拍浪」：水槽中的紙漿經多次抄撈，上下濃度產生差異，為求一致，故需抄紙前插簾在紙漿中搖蕩，乘紙漿上下翻動時，迅速撈起，便可抄出均勻細薄的宣紙來。抄紙這一工序，在整個宣紙製作過程中最具觀賞性，是一種難以言表的形體藝術與原始工藝的完美結合。

2. 榨紙

將一天抄出的濕紙，移入木榨上，榨其水分，待紙貼成半乾狀，送進烘房乾燥。但在乾燥過程中，對乾燥過快的表面用清水散灑，以保持紙貼濕度一致，便於揭分。

3. 焙紙

把紙揭起貼在焙牆上，其步驟為左手牽左角，右手持棕毛刷將紙刷在焙牆上，先右後左，然後從上至下全刷，待焙牆貼完後，將烘乾的紙一張張揭下，再取濕紙上牆，兩人一天可烘四尺單宣約一千四百餘張、夾宣七百餘張。

4. 檢紙

將烘焙乾的紙送檢紙房，置於紙台上，由檢紙工迎光檢驗，排除破損、漏孔等不合格的紙張重新回槽，檢驗合格的紙則修整疊齊。

5. 剪邊

將檢驗合格的紙張用木尺量齊後，用特製大剪刀按一定規格剪裁四邊，要做到一氣呵成，如剪裁大幅紙，則要均勻用力，邊剪邊向前移動腳步。

6. 包裝

以一百張分為一刀，用有色包裝紙包裝，加蓋規格、品名、印記，同時用塑料袋將幾刀紙封套為一包，最後裝入防潮紙

箱，封口即成。一九五六年以前宣紙生產技術和工藝流程幾乎沒有甚麼變化和改進，為滿足市場需求及促進宣紙業的不斷發展，必須縮短原料加工周期，以及改進工藝流程和生產方法。

為此，一九五六年，在中央輕工業部的技術指導下，宣紙的主要原料檀皮經過數次常壓蒸煮的實驗，終於獲得了成功，使原來需要一年多時間縮短到僅用三天，並開始使用打漿。一九六九年引進和改革了紙漿篩選系統，結束了宣紙生產以手工選料和製漿的原始方法。一九七五年成功試驗以石碾代替千百年來用水碓舂打草漿的方法，一九八三年又獲得稻草氧鹼法化學蒸煮的實驗成功。宣紙原料的加工由原來的手工生產，大部分已形成機械化和半機械化的操作程序。目前，宣紙業正朝着大規模機械化生產和傳統法共存的發展方向不斷邁進。

‖ 宣紙的種類

宣紙的種類很多，不同的配比造出不同的品種，在清代就已分出淨皮、棉料、黃料三大類。現在按配比又增加了特淨皮，加上上述三種為四大類。

明代以前的宣紙生產採用百分之百的純檀皮料或純楮皮，其後宣紙的配比不斷改進，叫法上亦有所不同，早期採用全皮、半皮、七皮三草、六皮四草或七草三皮等，自清代始，宣紙則全改用青檀皮與沙田稻草配比，方有淨皮、棉料之稱。民國時受西方的機械化生產衝擊，早期的全皮、半皮叫法就很少使用了，現按

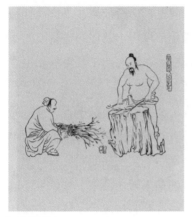

砍條選枝

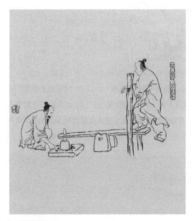

腳踏碓皮

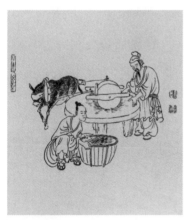

碾壓燎草

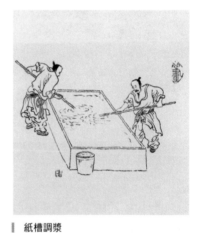

紙槽調漿

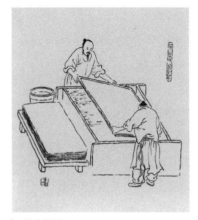

雙人撈紙

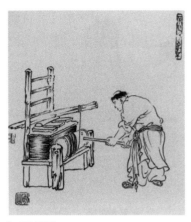

壓榨濕帖

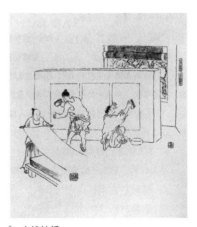

火焙炕紙

揀選包裝

宣紙企業的國家標準定為特種淨皮類：檀皮百分之八十、燎草百分之二十；淨皮類：檀皮百分之六十、燎草百分之四十；棉料類：檀皮百分之五十、燎草百分之五十；黃料類：草料百分之七十、皮料百分之三十。黃料的主要區別是未經漂白過程。皮料的成分愈重，其紙張拉力愈強，也就是說，檀皮比例愈高的紙，韌性愈強，更能體現豐富的墨感層次和潤化效果。

按紙的工藝法可分為原紙類和加工紙類。原紙是指在宣紙製作到最後一道工序「烘焙」後，其宣紙的基礎紙性已確定，不再進行後續紙性的加工，即稱為宣紙原紙。而加工紙則是對原紙進行加工處理，它採用研光、填粉、施膠礬、塗蠟、染色等技術，使宣紙更為適宜運用和增強視覺感。

就基本功能或按潤墨過程可分為生宣、半熟宣、熟宣三類。生宣吸墨性強，易產生豐富的墨韻變化，但水墨滲沁迅速，不易把握，適宜大寫意畫。熟宣紙質較硬，吸水滲墨性不強，墨和色在紙面不易洇散，因此較適宜工筆畫作品。半熟宣亦是從生宣中加工而成，吸水潤墨，性能界於前兩者之間，適宜創作小寫意作品。

宣紙品種按尺寸大小可分為二尺宣、三尺宣、四尺宣、五尺宣、六尺宣、八尺宣、丈二宣、丈六宣、一尺八屏、一尺六屏、一尺四屏、聯對等多種；按厚薄則可分為扎花、棉連、單宣、重單、二層貢、三層貢等；亦有按紙紋分為單絲路、雙絲路、羅紋、龜紋等。現將主要品種、規格、重量列表如下：

淨皮宣類

品名	尺碼（厘米）	每刀重量（市斤）
淨皮四尺單	69×138	6.1
淨皮五尺單	84×153	7.6
淨皮六尺單	97×180	11.5
淨皮四尺夾	69×138	8.6
淨皮五尺夾	84×153	11.0
淨皮六尺夾	97×180	15.5
淨皮四尺雙夾	69×138	9.0
淨皮五尺雙夾	84×153	12.0
淨皮六尺雙夾	97×180	17.8
淨皮四尺三層	69×138	11.5
淨皮五尺三層	84×153	14.5
淨皮六尺三層	97×180	20.5
淨皮棉連	69×138	4.9
淨皮重四尺單	69×138	6.5
淨皮四尺羅紋	69×138	4.3
淨皮四尺龜紋	68×138	4.3

特種淨皮宣類

品名	尺碼（厘米）	每刀重量（市斤）
特種淨皮四尺單	68×138	6.1
特種淨皮五尺單	84×153	7.6
特種淨皮六尺單	97×180	11.5
特種淨皮四尺夾	68×138	8.6
特種淨皮五尺夾	84×153	11.0

特種淨皮六尺夾	97×180	5.5
特種淨皮四尺二層	68×138	9.0
特種淨皮五尺二層	84×153	12.0
特種淨皮六尺二層	97×180	17.8
特種淨皮四尺三層	68×138	11.5
特種淨皮五尺三層	84×153	14.5
特種淨皮六尺三層	97×180	20.5
特種淨皮棉連	69×138	4.9
扎花	69×138	3.0
八尺匹	1232×2484	42.0
丈二匹	1449×3675	75.0
丈六（露皇）	1932×5037	135.0

棉料宣類

品名	尺碼（厘米）	每刀重量（市斤）
四尺單	69×138	4.8
重四尺單	69×138	5.9
五尺單	84×153	6.4
六尺單	97×180	10.0
四尺夾	69×138	7.3
五尺夾	84×153	10.3
六尺夾	97×180	14.6
四尺雙夾	69×138	8.2
五尺雙夾	84×153	10.8
六尺雙夾	97×180	15.8
四尺三層	69×138	11.1

五尺三層	84×153	15.2
六尺三層	97×180	20.0
四尺四層	69×138	19.2
棉連	69×138	4.3
新夾連	79×109	5.8

黃料類

品名	尺碼（厘米）	每刀重量（市斤）
黃料短扇	73×142	5.2
黃料長扇	73×184	6.1
黃料二尺三榜半	80×185	7.3
黃料二尺四榜半	83×189	7.6

其它種類

品名	尺碼（厘米）
四尺翠綠虎皮宣	69×138
四尺翠粉紅皮宣	69×138
四尺翠金黃皮宣	69×138
四尺翠仿古皮宣	69×138
四尺鵝黃虎皮宣	69×138
四尺瑪瑙虎皮宣	69×138
四尺檳榔虎皮宣	69×138

特種宣紙種類

品名	尺碼（厘米）	每箱刀數
尺八屏	52×234	7
尺六屏	51×204	8

尺四屏	44×190	10
九尺屏	69×279	
七尺金榜	106×234	3
白面	62×248	6
文魁宣	200×206	1
二丈宣	216×629	2
三丈宣	290×1005	

熟宣類

品名	尺碼（厘米）	每刀重量（市斤）
礬宣	66×133	10
玉版	66×133	10
仿古	66×133	10
書畫箋	66×133	10
煮硾	66×133	10
蟬翼	66×133	10
古色虎皮	66×133	10
黃色虎皮	66×133	10
綠色虎皮	66×133	10
蘋果綠檳榔	66×133	10
米色檳榔	66×133	10
冷金	66×133	10
冷銀	66×133	10
楷紅五色宣	66×133	10
桔黃五色宣	66×133	10

現代紙名類、用途、產地、別名及材質

名類	用途	產地	別名	材質
麻、皮紙類				
宣紙	書畫	宣城涇縣	夾頁、金榜等	檀皮及沙田稻草
六吉紙	書畫	宣城涇縣	涇縣汪六吉	檀皮及沙田稻草
桃記紙	書畫	宣城涇縣		檀皮及沙田稻草
汪同和紙	書畫	宣城涇縣		檀皮及沙田稻草
玉版紙	書畫	宣城涇縣		檀皮及沙田稻草
棨花紙	書畫	宣城涇縣		檀皮及沙田稻草
棉料紙	書畫、冊頁、裱褙	宣城涇縣		檀皮及沙田稻草
構皮紙	書畫、牆紙	涇縣、遂川		楮皮
羅紋紙	書畫、拓片、冊頁	涇縣、福建	福建稱羅地紙	
高麗紙	書畫、裱褙	朝鮮、遼寧、河北		桑皮
髮紙	書畫	朝鮮、遼寧		
皮紙	書畫	台灣	淨面紙	楮皮
毛頭紙	糊窗	朝陽	麻頭紙	舊麻繩
棉紙	襯衣裏	滎陽、貴州		楮皮
布紙	包紮	河南禹縣		楮皮
楮皮紙	紙傘、糊窗、書畫	遂川		楮皮
純皮紙	契約	河北		

芸皮紙	製傘	江西		
雙料紙	包紮、契約	四川、益陽		麻製
桃花紙	糊窗、製傘	富陽、臨安、於潛		
都安紗紙	紙傘、雨傘、紙扇	廣西都安		楮皮
銀皮紙	製傘、拓碑	洋縣、四川	陝南稱白皮紙	
雪花紙	糊窗、契約	安徽		
桑皮紙	包紮、書籍	富陽、餘杭		
蠟紙	剪紙	浙江松陽		小葉樹皮
陰紙	祭祖焚燒	陝南		
圖畫紙	素描、速寫	浙江龍游、遂昌		
扇料紙	做扇面	安徽、江西		
楮皮紙	書畫、糊窗、契約	貴州丹寨縣		楮皮

半竹類

料半紙	裝裱	安徽、江西		
連史紙	裝裱、書籍、拓碑、書畫	安徽、江西、上饒、鉛山、吉安、宜春、六合	連四、簾四、簾三、連泗	
杭連紙	裝裱、書籍、拓碑、書畫	安徽、江西、上饒、鉛山、吉安、宜春、六合		
雲鶴紙	書畫	四川夾江		
大千紙	書畫	四川夾江		
充宣紙	繪畫、書寫	江西、福建		竹皮合製

竹草紙類

用連紙	拓碑、扇料、書籍	福建		竹料

玉扣紙	書畫、冊頁、檔案、經本、族譜、書籍	福建		竹料
毛邊紙	書畫、書籍、書寫	江西、福建		竹料
毛大	書畫、書籍、書寫	江西、福建		竹料
毛泰	書畫、書籍、書寫	江西		竹料
貢川	書畫、書籍、書寫、發票、莊票	四川		竹料
大羅地	契約、呈文	四川、湖南		竹料
官堆	印刷、裝訂	江西		竹料
元書	書畫、簿冊	商陽		竹料
海放	焚燒	商陽		竹料
汀貢	書籍	江西、瀏陽		竹料
土叩	簿冊、書寫	廣東		
金川	簿冊、書寫	四川、福建		
夾江紙	書畫	四川夾江		嫩竹
遷安紙	書畫、裱褙、糊窗	河北遷安縣		桑皮
浙江皮紙	書畫、裱褙	浙江富陽、餘杭		桑皮
溫州皮紙	書畫	浙江溫州		桑皮
三元皮紙	書畫	貴州仁懷三元鄉		邵中皮紙
貢川紗紙	書畫、雨傘、紙扇	廣西馬山縣		邵中皮紙
紗紙	包紮	廣東、福建		邵中皮紙

漢皮紙	捆砂、藥引、雨傘、油印	安徽潛山		楮皮、青桐皮、小構樹皮
麻紙	糊窗、打棚頂、賬本	山西蔣村地區		舊麻繩
白麻紙	書畫、裱褙、包裝	四川		麻製
都安紙	書畫			

宣紙尺寸換算平方尺格式表（單位：厘米）

全開	尺寸	對開	尺寸
小三尺	100×53	三尺楹聯	100×27×2
三尺	100×55	三尺斗方	55×50
大三尺	100×69	三尺單條	100×27
四尺	138×69	四尺楹聯	138×34×2
五尺	153×84	四尺斗方	69×69
六尺	180×97	四尺單條	138×34
七尺	238×129	五尺楹聯	153×42×2
八尺	248.4×124.2	五尺斗方	84×77
小丈二	360×96	五尺單條	153×42
丈二	367.9×144.9	六尺楹聯	180×48×2
丈六	503.7×193.2	六尺斗方	97×90
丈八	566.7×206	六尺單條	180×48
二丈	629.1×216.2	八尺屏	234×53
		八尺斗方	129×124

三開、四開、六開	尺寸	三開、四開、六開	尺寸
四尺三開	69×42	四尺四開	69×34
五尺三開	84×51	四尺六開	46×34

六尺三開	97×60	六尺四開	97×45
八尺三開	129×82		

厘米換算平方尺公式法：

（長 cm× 寬 cm）×0.0009 ＝平方尺

如：三尺長寬為 100×55×0.0009 ＝ 5 平方尺

四尺長寬為 138×69×0.0009 ＝ 8 平方尺

（本公式法採用四捨五入制，其他尺幅以此類推。）

第
九
章

紙
辮

紙的品質直接影響書畫作品的優劣，其性能又關係到書畫家的個人風格與喜好，這裏面是否存在一定的標準呢？答案是肯定的，關於宣紙的標準自古就存在，然而缺乏詳盡的定論，皆出己見而已。但有一點，古代書畫家對宣紙的了解和認識是很深的，要求也很高，這與其所處的時代有着密不可分的聯繫。古時紙的品種很多，但生產工藝皆賴於手工，故產量極低，能得到真正的宣紙實屬不易，而極品佳宣更是片楮寸金。因此古人對宣紙視若珍寶，能在這樣的紙上創作，其態度必極盡認真，故多能積累用紙經驗，以備隨類賦彩。而今人求性情達意，只重筆墨野趣，不重紙品優劣，近筆墨而疏紙性，紙中常識幾盡混淆無知，實今工書畫者一大憾事也。

一、辨紙張之反正

　　凡物象皆有陰陽，紙亦不外正反，然多有以陰反為正，以陽正為反，實大謬矣。南宋陳槱在其《負暄野錄》中已明確指出：「凡紙皆以澆處向上為陽，着簾處向下為陰。今人多為面陽而背陰，蓋以陽面雖粗而光滑，不凝滯，陰背雖細而艱澀，能沁墨故

也。然太滑又易失用筆之意，太澀又推筆不行，惟今之清江及越竹紙，其陰面細而不澀，用以作字，筆法俱存，其陽面則光滑太甚，筆鋒未到而墨已先馳，似過於駿快也。」此對宋代紙而言，然於今紙亦有借鑒之處。今宣紙以正面更易受筆，雖粗毛而行筆不滯，依紙所製之順序，可令墨色光鮮，墨性上沉下輕，墨氣必由上至下與紙制相通，故奇潤皆生。但竹漿紙則反之，若不以此而反行其道，與紙制相逆，則筆失真意，墨浮色輕，如蒙灰塵，實墨性與紙性不通是也。

二、宣紙鑒別方法

古人云「輕若蟬翼白如雪，抖似細綢不聞聲」，以此來判定宣紙的好壞，現按今紙性能列諸條述之。

觀紙：表裏精潔清晰，白度自然，光澤純麗，質性細膩，紙中雲團清朗分明，視覺舒服而無俗氣。

手感：厚薄均勻，質地堅韌不滑挺，柔綿、玉潤，捲折不損，揉搓不爛。

聽聲：抖動時，聲音悅耳清脆，柔和無躁，感覺聲自遠方傳來，聽之愈久，能令心際愈曠。

嗅紙：聞之有香草氣，清新自然，有欲深吸之感。

潤墨：墨入紙擴散均勻，呈暈化狀，落墨間有白印痕，墨色穩定，水能導墨亦可抗墨，濃淡乾濕層次清晰，墨呈五色，水生七彩，筆觸無凝滯感，無抓墨感，受水乾後不起皺。

運筆：來回皴擦行筆，不起毛打捲。

若為熟宣，抖動時聲音薄而清脆，對光處看紙是否均勻，然後用筆蘸水試有無漏礬現象。

三、書畫分類與宣紙應用

凡書畫門類皆應與紙之種類相匹配，勿以相亂，若以生宣上畫金碧，以蠟箋上書狂草，實欠章點，現舉相應者列於其下。

‖ 書法用紙

中大楷書：宜用蠟箋、粉蠟箋、特種淨皮紙、淨皮紙、描金紙、描銀紙、灑金紙、灑銀紙、色宣紙、淨皮煮硾宣。

小楷書：宜用較細薄連四紙、淨皮紙、蠟箋紙、粉蠟箋、磁青紙及各類詩箋紙，但要求紙色純正，灑金紙、灑銀紙、描金紙、描銀紙，金銀不宜太多。

魏體書：宜用特種淨皮紙、淨皮紙、玉版宣、羅紋紙、龜紋紙、粉箋紙、色宣紙、棉料紙、淨皮煮硾宣。

行書：宜用特種淨皮紙、淨皮紙、夾宣紙、玉版宣、粉箋、棉料、羅紋紙、龜紋紙、淨皮煮硾宣、蠟箋、粉蠟箋、色宣紙及各種描金紙、描銀紙等。

草書：宜用特種淨皮紙、淨皮紙、夾宣紙、色宣紙、玉版宣、粉箋、棉料。

隸書：宜用蠟箋、粉蠟箋、粉箋、特種淨皮紙、淨皮紙、夾宣紙、玉版宣、色宣紙、描金灑銀紙、羅紋紙、龜紋紙。

篆書：宜用特種淨皮紙、淨皮紙、蠟箋、粉蠟箋、淨皮煮硾宣、色宣紙、羅紋紙、龜紋紙。

‖ 繪畫用紙

工筆畫以工致之線描為主，要求用淡彩及濃色多次重疊設色、渲染，古人對此專門設定一些戒律，如「三礬九染」、「三礬五染」、「色不壓線」等。因此工筆畫用紙的質地要具有一定防水作用，表面稍平滑，行筆而不滯；又因其創作過程較長，收折次數多，紙應有極好韌性，宜選用蟬翼箋、蘇硾宣、雲母箋、冰玉宣、冰雪宣、煮硾宣、清水書畫箋及較厚的疊宣、玉版宣、夾連。

寫意畫宜選用潤墨效果好的生宣紙，生宣具有獨特的滲透潤墨效果和一次性吸附性能，能理想地表達寫意畫的特點，故宜選用特種淨皮紙、淨皮紙、單宣、夾宣、棉連、羅紋紙、龜紋紙。兼工帶寫宜用淨皮煮硾宣、特種淨皮紙、淨皮紙。

‖ 其他用紙

箋函用紙：詩箋、便條、書信、雜記用紙均為箋函，為文人隨興而用，此紙表面印有界線或圖案，選此種箋紙應以個人喜好選擇。

印稿用紙：宜用較薄且均勻堅韌之連四紙或極佳的㮌花紙。

碑拓用紙：宜選用羅紋紙、龜紋紙、連四紙。

四、宣紙的貯存法

宣紙屬纖維性有機物質,雖冠「紙壽千年」之名,但若貯存不利,必生老化之象,色昏質脆,遇濕受潮發霉變質,引起皺褶,恐數十年便毀於一旦。正確保護,才能真正達到長久保存的效果。貯存時,首先要將宣紙按不同品種、性質、規格分類,生、熟宜要分開存放。

貯存紙的庫房要有通風設備,要控制好溫度和濕度,真正做到防潮、防濕、防熱、防火、防油煙、防酸鹼、防風吹日曬、防蟲蛀鼠咬。

防潮防霉:生紙吸水性強,最易受潮,受潮後出現黏連而無法揭起,長期受潮必會出現水漬或霉斑,尤其霉斑經洗裱依然無法去除。保存前要選用無破損的牛皮紙或廢舊報紙將宣紙裹好,置乾燥、涼爽、透氣處即可,紙若出現水漬,可整紙浸於清水幾分鐘撈起,置陰涼通風處自然風乾即可使用。半熟紙與生紙同,存放時間久則好用,但禁止受潮,否則紙中豆汁會使紙面發昏。

防折:紙要平著存放,特別是熟紙和粉箋、蠟箋,這些紙因經過加工,其性質發生了變化,極易脆裂,故存放時紙與紙不應疊放太高;如果是用礬加工的宣紙,存放時間不宜太長,因其紙面加入礬膠,易與空氣中的水分發生化學反應,出現漏礬,保存時應採用紙箱為妥。

防風防曬:任何紙都不宜過多接觸風吹日曬,風含濕氣令紙泛化,而陽光中的紫外線、紅外線等若長久照在紙上,很容易使紙發黃變脆,加速老化,因此保存紙應選在無風口、無日曬的陰涼處。

防蠹：蠹也叫蠹魚，或衣魚、紙魚，一種昆蟲。體形長而扁，小頭，無翅，有三條長尾毛，常躲於暗處蛀蝕書籍紙張。對付蠹魚可採用黃藥煮水染紙，這種紙具有極好的殺蟲作用，敦煌石室保存的經卷，歷時一千餘年而不蛀損，實黃藥染紙之功也。古人有用川椒水浸紙防蛀，亦可採用「萬年紅」紙作包裝的方法，這種紙上塗有鉛丹，為一種桔紅色防蠹紙，古時多附於書籍的面底，來保護書籍，微量即可殺死蠹蟲。此外用報紙包裹亦可防蛀，報紙上的油墨也具有一定的殺蟲防蛀作用。還可以放置具有強烈氣味的物質來驅趕蠹蟲，如麝香、木瓜、芸草或樟腦等。

五、宣紙與書畫紙的區別

宣紙工藝沿襲了近千年之歷程，它由世代相傳，逐步完善而成就今日之工序，故宣紙的精緻非他紙可比。原料匱乏造成產量甚低，加上工藝限制，欲想增產幾無可能，因此市場上宣紙價格不菲，與一般機製書畫紙實出有別。從原料論之，宣紙必取僅產於涇縣境內之二至三年的青檀樹皮及長杆沙田稻草，以古法之百餘種程序長效製漿，以此達到精取皮草纖維之目的，其嚴格繁複堪稱手工造紙之最，嘗有「片紙兩年得」之說。古法製漿是利用空氣中的氧氣和鹼發生作用，通過日曬雨淋，長時間的紫外線照射作用，使紙張具有極好的抗老化性。古法製漿是以石灰腌製，製成的宣紙含百分之五至七的石灰粉粒，故不易蟲蛀、不易泛黃，性柔軟，吸墨性好。而機製書畫紙紙漿原料可取者甚多，如龍鬚草漿、各種木漿、竹漿，回收廢紙漿及洋紙漿亦有取用者，

因漿料過雜，書畫紙的質量也就參差不齊了。這些原料各地隨處可取，產量極大，僅涇縣一地而越五千五百噸。又因工藝簡單，由草木變漿，二至三天即可完成，漿料中多含化學物質，經強化處理，紙性發糟、發脆。

書畫家在應用中能感覺到，宣紙的墨暈層次豐富飽滿，縱橫差異小，耐皴擦，正如晚清書畫家松年在《頤園論畫》中論道：「宣紙紙性純熟細膩，水墨落紙如雨入沙。」而機製書畫紙墨暈效果表現洩薄，不規則，墨相不穩定，層次不清，僅一味滲透，只可供初學者練習，若高層次創作不但達不到預想效果，反制約其構思與想像力，終失最佳靈感。我們還可以通過顯微鏡來觀察宣紙與書畫紙的纖維結構，宣紙中的檀皮纖維纖長且均勻，細胞壁密佈着特有皴紋，纖維橫向滯留筆痕、墨粒，縱向導引水墨沿皴紋溝槽向外滲擴並呈遞減的墨階狀，又與燎草短纖維交織呈網狀結構，受水墨而不發翹；而機製書畫紙是短纖維之間「搭」在一起，細胞壁無皴紋，纖維分佈規律性極差，而其他的纖維如桑皮、構皮有細胞壁皴紋，但較少，纖維分佈規律也較檀皮纖維差。

另一點就是機製書畫紙的壽命僅一二十年，與宣紙「紙壽千年」相比，實難望其項背，但這僅是以普通書畫紙而言，書畫紙並非皆不堪入用，實有能上檔之書畫紙，亦多取手工工藝，用料精良工序繁多，其性能潤墨亦不減，可為書畫家珍視。除普通機製書畫紙外，現列舉各地書畫紙以備書畫家參考。

夾江紙：因產於四川夾江縣得名，夾江造紙始於元代而盛於明清，為我國最大手工書畫紙生產區域。夾江書畫紙以嫩竹為主要原料，因纖維較短且僵硬，其紙性韌力欠佳，手感綿軟不足，抖動時聲音較脆，然紙質地較薄，簾紋清晰，可作書畫用紙。

雲鶴紙：產於四川省夾江縣，為夾江縣國畫紙廠重要產品，以竹纖維和麻纖維混合製成，比老夾江紙厚，紙面潔白光滑，手感綿潤，抖動時聲音不脆，墨潤佳。

　　大千紙：四川夾江縣國畫紙廠產，抗日戰爭時期為畫師張大千參與研發之品牌，以其名命其紙，可謂古人之延續，該紙細勻、光亮、韌性強、保墨性能甚佳。

　　溫州皮紙：產於浙江溫州，以桑皮為主要原料，工藝為機製製紙，該紙纖維結構較稀疏，無簾紋，質地細膩純淨，平滑綿韌，瑩潤潔白，耐揉搓，耐皺擦，水浸墨潑，不拱不漏，墨潤效果良好，能較好保持濕潤感，尤適宜畫動物、翎毛畫。

　　浙江皮紙：以桑皮為主要原料，工藝為手工製紙，紙纖維結構較鬆疏，簾紋不清，紙張有一邊不甚規則，以紙面潔淨、手感綿軟、抖動無聲者佳。書畫效果近溫州皮紙。

　　白唐紙：浙江富陽產，以竹漿製手工紙，綿而有韌性，抖動聲輕，發墨效果良好，紙性近毛邊紙、玉扣紙。

　　龍鬚雅紙：四川洪雅縣金釜雅紙廠生產，紙以較長的龍鬚草為主料，以傳統工藝製漿，手工操作製成，紙色純白，質地輕柔，拉力強，浸潤兼具宣紙、皮紙之特點，書畫皆宜。

　　遷安紙：亦稱桑皮紙，產於河北遷安縣，其歷史悠久，造紙年代當始於宋代，紙以桑皮為主要原料，手感挺實，拉力大，韌性強，簾紋成方塊形，清晰可辨，潤墨性良好，吸墨快，尤宜書法。

　　雲南紙：產於雲南，簾紋清晰，質地較薄，抖動聲較脆，手感稍欠綿軟，紙質以細膩光潔者為好。

　　四川白麻紙：紙性強韌，紙表微毛澀，發墨性略差，可用於

書畫，亦可作裝裱用紙。

高麗紙：亦名高麗貢箋，唐代時入貢中國的朝鮮紙，以桑皮為主要原料，清乾隆時始仿製高麗紙，故之前紙簾紋較粗，距離大，仿製者簾細距離小。今河北遷安縣生產的高麗紙，為仿製，又名紅辛紙，紙性強韌，拉力大，防風性能好，可用於糊窗，厚度似宣紙中的夾宣，書畫皆宜，亦可作裱畫褙紙。

廣西都安紙：產於廣西都安縣，始於明末清初，過去老紙純以龍鬚草為原料，近年來都安紙又在龍鬚草的基礎上加入檀皮和麻作原料，保持傳統工藝製漿，手工抄造，拉力極強，有宣紙受墨如黛、暈瀚水墨之效果，書畫皆宜。

附：元陶宗儀《輟耕錄》記載古代的黏接紙縫法：用楮樹汁、飛面、白芨末三物調和成糊狀，用它來黏接紙縫，可永不脫解，比膠漆還堅固。

後記

　　《宣紙古今》現已結集，共選九章，前述紙史，後記工藝。

　　敢言紙史，不得不縱覽典籍，方能以求物證詳實，關乎內容，多出己好。後承友人相邀，歷遊涇縣數次，以考證紙製手工工藝現場，然依紙工口述者甚乏，勿怪己懶，但恨語言有障耳，不得而為，乘機閒邀紙工小館再敍，紙工全道方言，聽者不知何意，只好點頭為懂，紙工明見，更加滔若江河。時隔數日，細想之亦然快哉。然涇縣之行，幸有攝影名家趙公許生相隨，逢境必拍，收實景圖片三千餘張，正是後幾章資料所需。

　　自伏羲氏作八卦以代結繩，倉頡化物象而生六書，文字衍生。當以何物承載，惟蔡倫先聖能智以創物，遂「紙」之名冠譽四大發明之首，從而吾國文化大明。《易》曰：「關乎天文，以察時變；關乎人文，以化成天下。」所以文章者，以弘揚教化之能；所以繪事者，以彰顯美化之能。成就鍾王曹顧，天助其神妙之筆，賴紙之功，以傳百世，繼而唐、宋、元、明、清有大成者眾矣，皆後世楷模，亦紙之功也，於是乎便有了吾輩雜耍之徒，借

文墨以自娛。

　　然於今日文藝，雜章無序，怪音相噪，百鳥亂鳴，不知洛陽紙貴，信筆塗抹，不惜工本，痛兮！人失本能，凡眼難辨清濁，遂出胡謅派，唾沫亂噴，誤導後輩，蒙害真理，唾毒令植物不能生機，又何言傳統文化之長久。惟紙有德彰顯君子之風範，任爾率筆，入紙便知正邪。宣紙製造只為中國書畫而生，莫借「西化」、「現行」之名，踐踏良紙，勸畫羊皮、帆布畫者勿用宣紙，否則傷吾國文化真髓，更失吾國文化尊嚴，更不可將浮躁之火加進紙中，宣紙千年工藝，實難逾越，不可能再造出包住火的紙了。所以對紙的尊重，正是對發明及製造者的尊重，此為吶喊，權作後記。

　　感謝涇縣宣紙協會及默默無聞於第一戰線上的造紙工人；感謝周乃空、吳世新、潘祖耀、王世衡、錢邦發等專家對《宣紙古今》的審改；感謝羅哲文先生為本書題寫書名；感謝謝冰毅先生、李韜先生、白立獻先生為本書提出的良好建議；同時，感謝趙許生先生為本書拍攝圖片。

<div align="right">高莆棠
辛卯暮秋焱公於雁途必經山房</div>

參考文獻

唐·虞世南：《北堂書鈔》

元·費著《蜀箋譜》

明·宋應星：《天工開物》

明·周嘉冑：《裝潢志》

明·屠隆：《紙墨筆硯箋》

民國·趙汝珍：《古玩指南》

田洪生：《紙鑒》

吳世新：《中國宣紙史話》

宋兆麟：《圖說中國傳統手工藝》

佟春燕：《典藏文明：古代造紙印刷術》

周乃空：《中國宣紙工藝》

尚秉和：《歷代社會風俗事物考》

張秉倫、方曉陽、樊嘉祿：《造紙與印刷》

鄭如斯、蕭東發：《中國書史》

蔣玄怡：《中國繪畫材料史》

潘吉星：《中國造紙技術史稿》

潘祖耀：《宣紙製造》

宣紙古今

高莉棠

著

責任編輯　張佩兒
裝幀設計　霍明志
排　版　肖　霞
印　務　劉漢舉

出版　　中華書局（香港）有限公司
香港北角英皇道四九九號北角工業大廈一樓 B
電話：（852）2137 2338
傳真：（852）2713 8202
電子郵件：info@chunghwabook.com.hk
網址：http://www.chunghwabook.com.hk

發行　　香港聯合書刊物流有限公司
香港新界大埔汀麗路三十六號
中華商務印刷大廈三字樓
電話：（852）2150 2100
傳真：（852）2407 3062
電子郵件：info@suplogistics.com.hk

印刷　　美雅印刷製本有限公司
香港觀塘榮業街六號海濱工業大廈四樓 A 室

版次　　二〇二〇年三月初版
©2020 中華書局（香港）有限公司

規格　　三十二開（210mm×150mm）

ISBN　　978-988-8674-78-7